从临摹到创作／两汉隶书

丁万里 著

浙江古籍出版社

图书在版编目（CIP）数据

从临摹到创作. 两汉隶书 / 丁万里著. — 杭州：
浙江古籍出版社, 2023.2（2024.3重印）
ISBN 978-7-5540-2451-5

Ⅰ.①从… Ⅱ.①丁… Ⅲ.①隶书—书法 Ⅳ.
①J292.11

中国版本图书馆CIP数据核字（2022）第223487号

从临摹到创作·两汉隶书

丁万里　著

出版发行	浙江古籍出版社	
	（杭州体育场路347号　电话：0571-85068292）	
网　　址	https://zjgj.zjcbcm.com	
责任编辑	潘铭明	
责任校对	张顺洁	
封面设计	墨点字帖	
责任印务	楼浩凯	
照　　排	墨点字帖	
印　　刷	武汉新鸿业印务有限公司	
开　　本	880mm×1230mm　1/16	
印　　张	8.25	
字　　数	215千字	
版　　次	2023年2月第1版	
印　　次	2024年3月第3次印刷	
书　　号	ISBN 978-7-5540-2451-5	
定　　价	39.80元	

如发现印装质量问题，影响阅读，请与印刷厂联系调换。

目　录

第一章　隶书概述

第一节　隶书的产生与发展

隶书是由篆书演化而来的一种字体，它的形成经历了一个比较漫长的过程。隶书大约萌芽于战国后期，早期的隶书称为古隶，是篆书向隶书演变过程中的过渡性字体。书写于战国晚期至秦代初期的《云梦睡虎地秦简》《青川木牍》《里耶秦简》等，都是典型的古隶面貌。隶书至东汉趋于成熟，这一时期的隶书碑刻笔法严谨，结体多变，体现出极高的艺术水平。

云梦睡虎地秦简　　　　里耶秦简

隶书的演化一方面以书写简便为根本动力，简化了文字结构；另一方面使笔法更为丰富，提升了文字的审美功能。在此基础上，隶书孕育出了草书和楷书两种新字体。由此可见，隶书对汉字字体演变和书法艺术的发展，都起到了至关重要的过渡和衔接作用。

汉代不仅是隶书的成熟时期，也是隶书艺术发展的高峰期，流传至今的汉代隶书大致可分为石刻和墨迹两大类。

汉代的石刻类隶书，以东汉碑刻为主。东汉有树碑立石的风气，这为隶书提供了展示自身艺术面貌的舞台。现存汉隶碑刻数量颇多，风格多样。在汉简隶书尚未重现之前，学者、书家普遍认为碑刻作品代表了整个汉代隶书的面貌，以《乙瑛碑》《礼器碑》《曹全碑》《华山碑》等为代表的汉碑名品在书法史上影响极大，是后人学习隶书的主要对象。

墨迹类隶书主要书写在简帛上,汉代墨迹类的隶书遗存以汉简为代表。与汉碑相比,汉简不仅更直观地反映了隶书在各个发展阶段的不同特征,而且在数量上远超汉碑。相对于石刻,墨迹更加能够代表一个时代的日常书写状态,因此,汉简有助于我们更好地认识和学习石刻隶书,特别是隶书的真实笔法。

隶书在魏晋南北朝时渐渐退出历史舞台,从此不再是日常使用的书体。从唐到明,虽然也出现了几位隶书名家,但隶书始终不是书坛主流。

唐　史惟则《大智禅师碑》

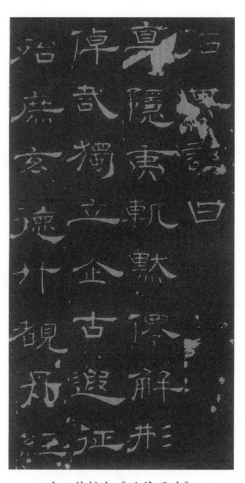

唐　韩择木《叶慧明碑》

直到清代,随着金石考据的兴起,书坛掀起了"碑学"书风的高潮,古老的隶书重获新生,在邓石如、伊秉绶、何绍基等大家的影响下,迎来了中国书法史上的第二次高峰。

隶书是书法艺术发展过程中极其重要的一环,在笔法、点画、结构、风格诸方面具有鲜明的艺术特点,至今深受书法爱好者的喜爱。

第二节　典雅风格隶书

汉代隶书资料丰富，风格多样，前人有多种分类，标准各有不同。为了便于初学者学习、掌握汉隶特点，笔者将风格较为平正、端庄、秀美、精密的汉隶归作"典雅"一类。此类汉隶用笔精妙，法度森严，碑刻类代表作有《乙瑛碑》《礼器碑》《史晨碑》《张景碑》《曹全碑》《孔宙碑》《尹宙碑》《朝侯小子残碑》等，墨迹类以武威汉简为代表。

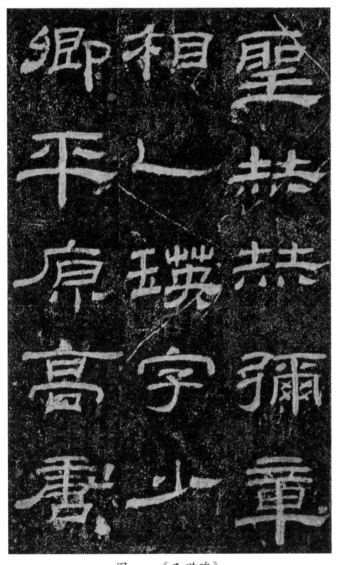

图一：《乙瑛碑》

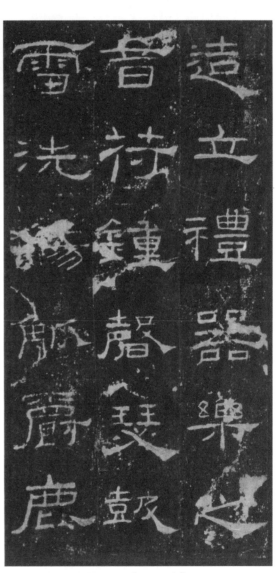

图二：《礼器碑》

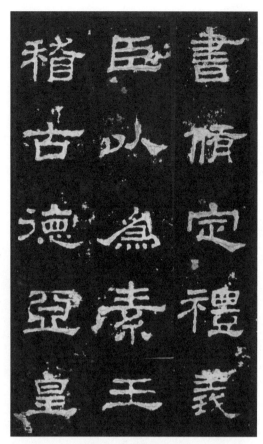

图三：《史晨碑》

图四：《张景碑》

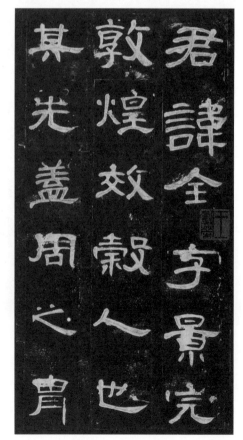

图五：《曹全碑》

图六：《孔宙碑》

图七：《尹宙碑》

图八：《朝侯小子残碑》

图九：武威汉简

图一：《乙瑛碑》笔画厚重，波磔鲜明，骨肉停匀，端庄肃穆，气象雄健而清雅，是隶书成熟风格的代表。

图二：《礼器碑》点画瘦硬而不失圆活，结体严谨，平中寓奇，自然生动，潇洒峻朗，以体势多变为前人所称道。

图三：《史晨碑》用笔精到，点画劲健，法度森严，意态从容，有不激不厉、中正平和之美，能集中体现隶书的共性特征。

图四：《张景碑》笔画清秀，结体匀称，字形充分体现了隶书的横扁之势，书风与《史晨碑》相近。

图五：《曹全碑》点画圆润遒厚，富于变化；结体空灵秀逸，韵致翩翩。整体风度雍容，温润典雅，如精金美玉。

图六：《孔宙碑》结构中收外放，主笔极舒展，严谨而有姿态，飞动而有规矩，得相反相成之妙。

图七：《尹宙碑》笔画圆润含蓄，笔力内含；结体疏朗宽博，流畅而稳重，下启楷书之处隐约可见。

图八：《朝侯小子残碑》技法娴熟，笔力劲健，结构规范，法度严谨，既有方圆变化，又能集厚重与飘逸于一身。

图九：武威汉简笔画轻盈流丽，秀美飘逸，结体端稳，左敛右舒。整体书写轻松活泼，但不失严谨。

第三节　奇古风格隶书

与"典雅"风格相对，笔者把风格较为古朴、粗犷、豪放、野逸的汉隶归入"奇古"一类。此类汉隶用笔率真自然，结构浑朴多变，碑刻代表作有《鲜于璜碑》《张迁碑》《衡方碑》《西狭颂》《封龙山颂》《开通褒斜道刻石》《石门颂》等，墨迹类有马王堆汉简、银雀山汉简、敦煌汉简等。

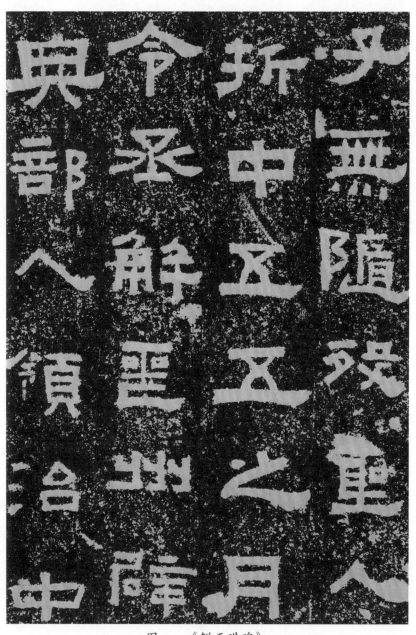

图一：《鲜于璜碑》

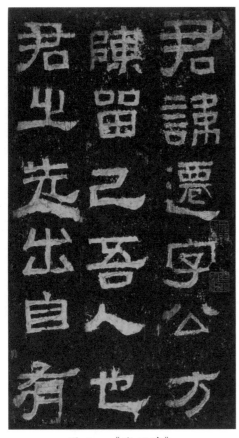

图二：《张迁碑》

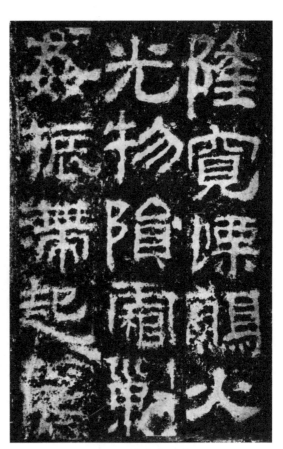

图三：《衡方碑》

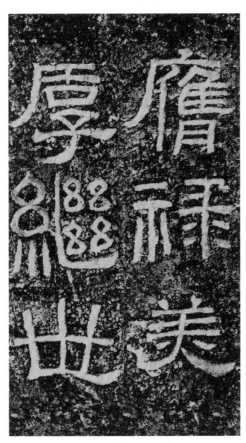

图四：《西狭颂》

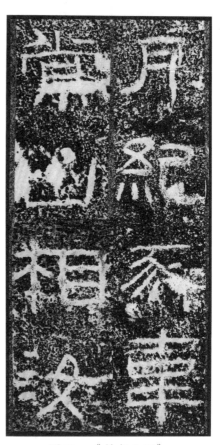

图五：《封龙山颂》

图六：《开通褒斜道刻石》

图七：《石门颂》

图八：敦煌汉简

图一：《鲜于璜碑》点画雄浑，结构方整，方中寓圆，平中见奇，是汉隶中雄强、厚重风格的代表。

图二：《张迁碑》重按轻提，节奏分明，结构错落，奇趣横生，是汉隶中以拙为巧、险中求正的代表。

图三：《衡方碑》笔画丰腴，体态方正，疏处宽绰，密处周到，精神充实，气度雍容。

图四：《西狭颂》点画沉着，体势开张，虽有篆书字形，但结构宽博、萧散，别有意趣。

图五：《封龙山颂》用笔圆劲，结体方正疏朗，重心上提，常取纵势，整体雄伟劲健，气魄宏大。

图六：《开通褒斜道刻石》以圆笔为主，笔力遒劲，多有篆意，结体饱满，与石面混然天成，气魄宏大。

图七：《石门颂》笔画瘦劲，苍茫起伏，结体开张，随字赋形，字字飞动，气势奔放。

图八：敦煌汉简点画爽健，节奏明快，时有夸张的重笔、长笔，有助于理解石刻隶书的原形。

第二章　从临摹到创作

书法技法的核心是笔法。随着隶书的发展，毛笔的性能得到充分体现，笔法逐渐丰富而各臻其妙，书法艺术从此气象万千，变化无穷。因此，学习汉代隶书，对于理解笔法与字法的演变有很大帮助。一般认为，学习隶书应从成熟的汉隶入手，这样便于从源头上掌握隶书的基本准则，端正审美趣味。《乙瑛碑》刻于东汉桓帝永兴元年（153），是汉代隶书的经典作品之一，体现了汉隶的成熟形态，因此笔者以之为例，简析隶书的临摹与创作。

第一节　精准临摹

精准临摹是掌握书法技法的基础和途径，有助于我们在书法创作中准确地使用笔墨技法，为更好地表达创作意图打下坚实基础。

一、笔法

学习笔法主要从两个方面入手：一是透过石刻拓片去追溯其书写时的用笔技法，即启功先生所说的"透过刀锋看笔锋"；二是辨别、把握线条质感。上述两方面可分解为以下四个步骤进行讲解。

（一）起笔

起笔以逆锋入笔为主，形态多样，或为方笔，如"三"字的三个横画；或为圆笔，如"大"字的撇画。另外，入笔角度多变，会使起笔形态不尽相同，如"年"字的多个横画。

三　　　　　大　　　　　年

（二）收笔

隶书的收笔既有典型的波磔收笔，也有回锋收笔与自然收笔。

隶书在一个字中一般只有一个波磔，遵循"雁不双飞"的原则，偶尔出现多个波磔，但是也有主次、强弱之分，如"卒"字的两个横画与中间的捺画，形成三个波磔共存于一字之中。

隶书带有波磔的笔画一般是字中较长或较重的笔画，在笔画形态方面与同类笔画明显有别。如"直"字最后一笔横画，"报"字最后一笔捺画。

<center>辛　　　　　　　　直　　　　　　　　报</center>

回锋也是隶书常见的收笔方式之一。如撇画一般不作尖锋收笔，隶意明显。有时含蓄出锋后有回收，如"永"字；有时作挑出之势，如"元"字。

<center>永　　　　　　　　元</center>

自然收笔指行笔到位后即提笔，没有楷书收笔的"顿挫"和回锋动作。如"事"字的第一笔横画，"辛"字的竖画。

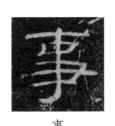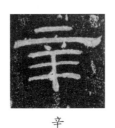

<center>事　　　　　　　　辛</center>

（三）转折

《乙瑛碑》转折处的形态以圆角为主，以方角为辅，如"司"字和"庙"字。

隶书的转折大多分两笔来写，以"口"部转折处为例，此处转折一般为笔断意连，有出头与不出头两种写法，如"臣"字和"首"字。

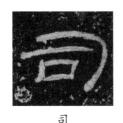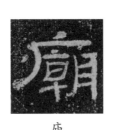

<center>司　　　　　庙　　　　　臣　　　　　首</center>

（四）线质

书法线条的质感与节奏感，与书法审美密切相关。此碑的线条整体较为厚重，其间又有轻微的提按变化与节奏变化，其线质厚重而不臃肿，端庄而不妩媚，具有典雅的庙堂之气。如"月""须"二字。

月

须

与《乙瑛碑》相比，《石门颂》的线条瘦劲、流畅、坚韧、内敛，如"焉"字；而《张迁碑》运笔劲健，线条斑驳且拙重，如"宣"字。对不同碑帖线质的比较研究，有助于我们深入理解、灵活运用所学碑帖的技法要领。

焉

宣

二、基本笔画

基本笔画是笔法的实际运用，也是临摹要掌握的基本内容。相对楷书来说，隶书的基本笔画不仅数量少，而且书写难度较小。

（一）横画

隶书的横画大致分两种，一种带波磔，一种不带波磔。横画作为主笔时一般带有波磔。此碑的横画整体上以厚重为主，以瘦劲为辅。隶书横画的写法是逆入平出，行笔方向或平或斜，或俯或仰，并且有提按变化。如"言"字有多个横画，带波磔的第二横为主笔，第一笔和最后一笔短横为俯势，其余横画都较为平稳。"首"字第一横为主笔，在字中最为厚重、修长，其余横画细而短，但形态和笔势变化丰富，这样，横画间的留白就有了微妙的疏密变化。

言

首

（二）竖画

竖画的写法与横画类似，起笔、收笔处藏头护尾，方圆并用，行笔方向和弧度灵活多变。如"相"字木字旁的长竖较直，而目部两竖相背，整体上左疏右密。"典"字的竖画较多，上开下合，呈辐射状分布。

相　　　　　典

（三）撇画

撇画用笔力度由轻到重，弧度与斜度因字而异，收笔处可藏锋，也可露锋。如"人"字的撇画较为平缓，收笔藏锋，形态浑厚。"月"字的撇画较陡，收笔出锋，向字外伸展。"为"字的撇画由细到粗，流畅自然，收笔处顺势出锋，与下一个笔画相承接。

人　　　　月　　　　为

（四）捺画

捺画用笔由轻到重，波磔明显。书写波磔时先重按，再由中锋调整为侧锋，缓慢向右上方提出。

文　　　　史

（五）点画

点画因笔势不同而形态各异。单个点画圆润饱满，多个点画的组合则注重呼应关系，因势生形。两点水、三点水等偏旁的写法，一般是逆锋起笔重按，收笔轻提，呈放射状分布。如"酒"字三个点呈弧形分布，左开右合。"须"字左侧的三个点位置较高，紧凑排列，右下两点上合下开，左右对称。

酒　　　　须

（六）钩画

钩画在魏晋楷书中才发展成熟。与楷书相比，汉隶中的钩包含了多种形态，既有延续篆书的圆弧，又有隶书标志性的波磔。如"司"字横折钩的钩部，竖画向左圆转变向，渐行渐提，来自篆法。"意"

字的卧钩和"氏"字的斜钩，除了行笔方向不同，写法基本一致，都为波磔形态。

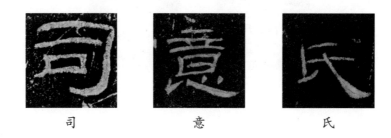

司　　　　　意　　　　　氏

三、结构

《乙瑛碑》中字的结构以静态为主，主要体现在结构平正，笔画分布均匀，但要注意静态结构中往往蕴含着变化，书写者运用揖让、欹侧、避就、穿插、收放、呼应、排叠等处理方法，使结构产生动感，但动而不乱，整个字仍然重心平稳。我们可以从以下几个方面分析此碑的结构特征。

（一）横势与纵势

隶书字形大多形扁，取横势，如"归"字。也有部分字整体偏方，如"来"字。个别字字形偏长，取纵势，如"掌"字。从字形轮廓可以抓住字形特征。

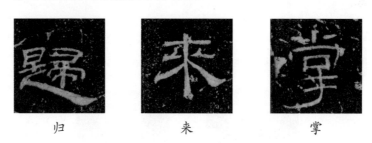

归　　　　　来　　　　　掌

（二）独立与穿插

"经"字左右两部分平行排列，各自独立。"明"字左部的"囧"作收势，右部"月"的撇画略长，插到左部下面，形成穿插之势。

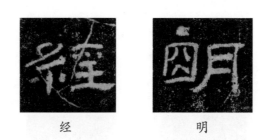

经　　　　　明

（三）平齐与错位

"赞"字除右下两点以外，左右两部分基本上下平齐。"钱"字左右两部分呈左高右低态势，错位明显。

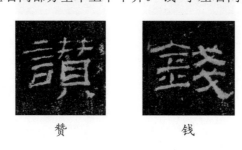

赞　　　　　钱

（四）平正与欹侧

"秋"字左右两部分形态端正，结构偏静态。"雄"字横画与竖画在不同程度上倾斜，所以字势产生了动感。

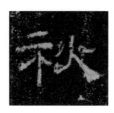

秋　　　　　雄

（五）均衡与收放

结构与留白关系密切，留白是体现书法风格的重要方式之一。《乙瑛碑》通过笔画与线方向的调节、方笔与圆笔的运用，使字内留白较为均匀，整体结构疏朗、大气。

"如""三"二字，字中线条长短相近，留白均匀，不作强烈对比。"孔"字左收右放，形成对比。

如　　　　　三　　　　　孔

（六）厚重与轻巧

"财"字左部笔画繁密，轻盈灵动；右部笔画简约，厚重有力。"年"字整体以厚实的笔画为主，中间的两点活泼轻巧，与其他笔画对比鲜明。

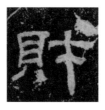 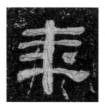

财　　　　　年

（七）疏朗与密集

"尊"字上部笔画繁密收敛，下部笔画疏朗外展。"汉"字三点水呈放射状，分布疏朗；右部笔画较多，排列紧密。

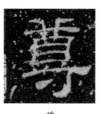 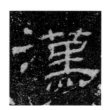

尊　　　　　汉

（八）同字异形

《乙瑛碑》中有的字多次出现，形态同中有异，体现出不同的艺术趣味。如下面左图中的"司"字方正端庄，笔画均衡；右图中的"司"字圆转倾侧，横画伸展，钩画省略，显得古朴而有奇趣。

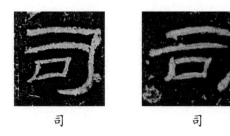

司　　　　　　　司

（九）向背得势

"始"字左右部件呈现环抱相合之势；"孔"字左右部件笔画向外伸展，呈现相互背离之势。

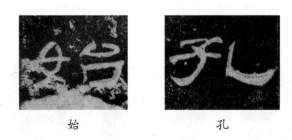

始　　　　　　　孔

（十）顾盼呼应

"为"字中撇画、钩画与点画收笔处的锋颖，体现出笔画间的呼应关系；"宗"字下部两点位置对称，笔势相背，遥相呼应。

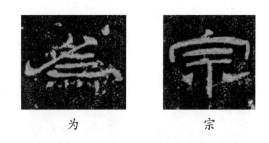

为　　　　　　　宗

其他风格的汉隶基本也包含了上述特征，但又各有侧重。《石门颂》前半段以静态结构为主，后半段以动态结构为主，整体结构疏朗、自由。《曹全碑》大部分的字中宫收紧，笔画从中心向四周辐射扩散。《张迁碑》错综揖让，险中求正，动静结合。

学习一种碑帖，既要总结其笔法、结构的共性，也要分析这些共性特征如何在具体的范字中表现出来，以及相同的笔画、结构在不同字中的个性化表现。因此，精准分析是精准临摹的前提，同时也是书法创作的基石。

第二节 集字创作

集字创作是按一定内容，从所学碑帖中找出对应单字，按一定章法写成完整书法作品的创作方法。集字创作是对书法学习成效的检验，也是学习创作的有效方法之一。

集字创作不是生搬硬套，书写时需要调整原字的用笔、轻重、线质、大小、空间等元素，统一安排，使原字在作品中更为和谐。碑帖中没有的字，可以用原碑字的相关笔画与偏旁进行组合。

以左边的《汉宫春·梅》条幅为例，作品整体以《乙瑛碑》风格为基调，适当融入了《礼器碑》与其他典雅类汉隶的风格。如作品中的"归"字来自《乙瑛碑》，"霜"字来自《礼器碑》。

归

霜

作品中的"浅"字在《乙瑛碑》中没有原字，我们可以取碑中"酒"字的"氵"与"钱"字的"戋"组合成"浅"字。

酒　　　　　钱　　　　　浅

至于如何组合，笔者认为应着重归纳同类字的结构特征，以之为首要标准。以言字旁为例，原碑里的"诏""赞""请""谨"等字，结构上的共性特征为言字旁略窄，重心略右移，那么创作者组合的言字旁单字首先应遵循这一原则，使组合字的结构与原作风格相一致。如

《汉宫春·梅》　条幅

这件作品中的组合字"诗"即是如此。

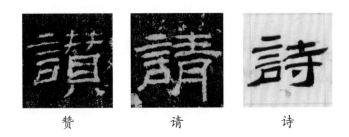

赞　　　　请　　　　诗

遵循原作风格并不等于不能有所变化。集字是为了形成作品，而集字作品一定有其自身的幅式和章法特点，无论是书写原碑中的字，还是组合字，都需要根据集字作品的具体章法进行推敲，在体现原作风格的基础上做出适当调整。如这件作品中的"故"字，《乙瑛碑》中原字的结构是左收右放，然而这件作品章法较密，而且"故"字右边的"见"字已经呈左收右放之势，为避免章法局促，结构雷同，特将"故"字的结构处理成左放右收。

故

在书写原碑帖里没有的字或偏旁时，还可以参考风格相近的碑帖，糅合其笔法、线质、造型与空间等特点，并按照所学碑帖的笔意进行表达。我们以《乙瑛碑》风格集字创作时，完全可以借鉴和参考《史晨碑》《礼器碑》《华山碑》《朝侯小子残碑》等近似风格的汉碑。

集字创作是实现自由创作的练习方法和过渡阶段，学习者不应长期依赖此方法，而应借助此方法积累创作经验，提高创作能力，力争早日实现高水平的自由创作。

实现自由创作不仅需要创作者具备扎实的技法功底，还要有明确的创新精神、过人的胆识和持续学习的能力。如果没有扎实的技法功底作支撑，创作将是无源之水、无根之木。如果仅有扎实的技法功底而没有创新精神和广阔的眼界，则难免会被法度埋没，无法从传统中走出新路。如果没有持续学习的精神和能力，必将事倍功半，止步不前。

学习创作，首先应以古代经典名作为学习对象，重点研究、模仿其作品形式和章法特点，并通过积极实践，培养良好的章法意识和敏锐的空间感。我们可以尝试用另一种形式或章法书写经典名作，也可以用不同的作品形式和章法创作同一内容，从而打开创作思路，锻炼应变能力，积累创作经验。

在当今的"展览时代"，不少创作者积极探索，勇于创新，创作出不少形式令人耳目一新的优秀作品，这些作品的创作思路和其中的闪光点，理应成为我们的学习对象和灵感源泉。

（书法作品）

右錄元趙孟頫桃源春曉圖
丁卯陽春於泉唐錢塘江畔六合廬

自由创作示范

第三章 创作示范

第一节 作品幅式简介

书法作品的幅式主要有斗方、中堂、条幅、条屏、对联、横幅、长卷、册页、扇面九种。横式的有横幅、长卷、册页，纵式的有中堂、条幅、条屏、对联，介于纵横之间的有斗方、扇面。

书法作品选择何种幅式，与作者的偏好、内容的多少、作品的用途以及展示空间等因素有关。用于参展、参赛的作品，作者不仅要根据自己的偏好，而且还要考虑展厅效果和比赛机制，来选择适合的形制。因此这类作品幅式多样，大小不一，既有六尺、八尺、丈二之类的条幅、中堂等长篇巨制，也有册页、手卷这类小中见大的作品。用于室内装饰的作品，由于受空间的限制，一般以条幅、中堂、横幅、斗方、团扇、对联为主。

下面对以上九种幅式进行简要介绍。

一、斗方

斗方是长、宽大致相等的书画作品幅式。斗方在古代并不多见，但在当代，因为装饰效果较好而受到书家和观者的喜爱。常见规格有小品斗方（约 33cm×33cm，即一平尺左右）、三尺斗方（约 50cm×50cm）、四尺斗方（约 69cm×69cm）几种。

斗方

二、中堂

中堂是纵向长方形书画作品的幅式，一般而言，纵向长度与横向宽度之比为二比一。中堂通常有三尺、四尺、五尺、六尺、八尺等大小，大都悬挂于厅堂墙壁的正中，左右常配有对联。

三、条幅

条幅又称立轴，与中堂类似，但外形更窄，纵向长度与横向宽度之比大于 2∶1。常见的条幅有四尺对裁（约 135cm×35cm）、六尺对裁（约 180cm×48cm）、八尺对裁（约 245cm×120cm）等规格。明清以来房屋的高度大为增加，巨幅条幅应运而生。而在当下更为高大的展厅中，条幅的尺幅也越来越大，极具视觉冲击力，因而更受创作者青睐。

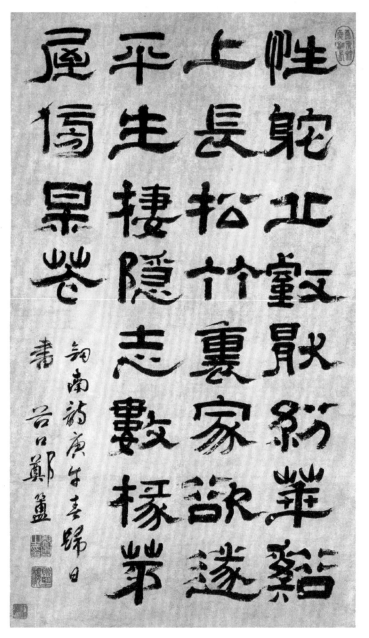

中堂

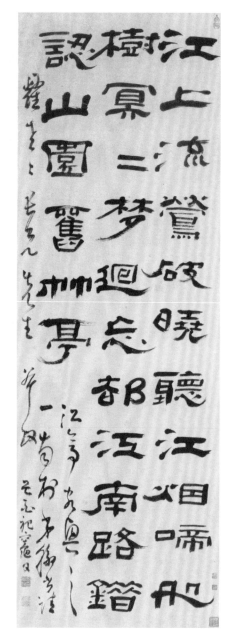

条幅

四、条屏

条屏，也称屏条、屏风、屏嶂，由多件尺寸相同的条幅组合而成。组成条屏的条幅一般为偶数，组合数量为奇数的较为少见。条屏可以全篇连续书写一个完整的内容，在最后一个条幅落款，称为通景屏；也可以每个条幅的内容相对独立，分别落款。

五、对联

对联既是文学样式，也是书法作品幅式，对联书法作品的形式为对称的两幅竖式作品。对联起源于桃符，至清代盛行，至今不衰。清代名人、书家的对联手迹传世极多，在风景名胜中也常常可见。对联书法作品的形式受其文体特性和实用功能的制约，相对比较固定，一般上联居右，下联居左，上下联字数相同，分布基本均衡。对联常配挂在中堂两侧或贴于门两侧。

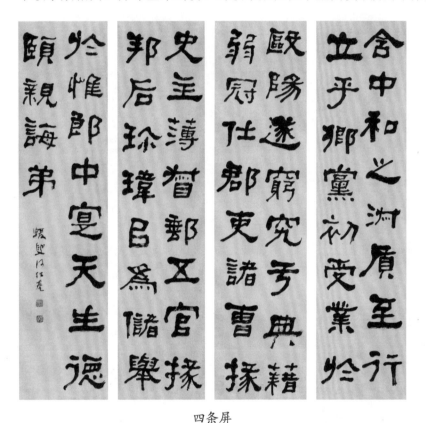

四条屏

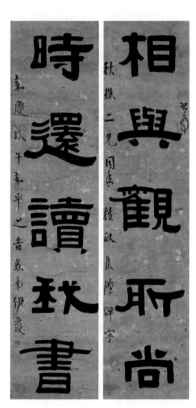

对联

六、横幅

横幅，又称横披，作品高度小于宽度，字形可大可小，字数可多可少。多行多字的横幅一般不会长于手卷，单字成行的横幅也较为多见。横幅不仅可以装点室内环境，也可作为斋号和匾额。

横幅

七、长卷

　　长卷由古代的简牍演变而来，是历史悠久的书画装裱形式和创作形式。因为常被拿在手中或置于案上展玩，故又称手卷。其高度一般在三十厘米至五十厘米之间，横向长度往往在两米以上，甚至长达十多米。长卷作品可以由多件小幅作品拼接而成，也可以是一件完整作品。

长卷

八、册页

　　册页是将书画作品装裱成册的一种形制，是对长卷的改良，也是后世线装书籍的雏形。册页的页数均为偶数，有蝴蝶装、推篷装、经折装三种主要装帧形式，以可以完全展开的经折装最为常见。现在市面上有不同规格的成品空白册页供书画家选用。

册页

九、扇面

　　扇面是创作于成品扇子或扇形材质上的书画作品幅式。传统的实用扇以团扇和折扇为主，扇面上的书画为其增添了艺术性和观赏性。受其启发，书画家进而使用专供观赏而无实用功能的扇形材质进行创作，使扇面成为一种独立的书画创作幅式。

团扇

折扇

第二节　典雅风格隶书创作示范

　　此类汉隶以"典雅"风格为共性，但在细节上又各有个性，因此我们在学习此类风格的隶书时，应多做比较研究，在把握共性的基础上，多关注不同经典作品之间的细微区别。下面笔者以自己创作的作品为例，对每件作品从创作工具、章法布局、字形结构等方面择要分析，希望对学习创作此类风格作品的书友们有所启发。

龍門隨曰

衣瑞鳳觀

雪鞾倦

㬊天雲

盧照鄰詩句
丁亥萬里於永唐

26

卢照邻诗句　斗方（14字）

尺　寸　34cm×34cm

释　文　日观仙云随凤辇，天门瑞雪照龙衣。
卢照邻诗句。丁万里于泉唐。

分　析　此件斗方作品章法安排较满，正文写三行半，落款为两行小行书，有高低错落的变化。钤一朱一白两枚小印，使画面更为丰富。首字"日"的字形较扁，正好在其右下钤一枚引首章，既能补白，又与名章呼应。此斗方用纸为偏熟的仿古宣纸，建议用羊毫或兼毫毛笔书写。

此作取法方正、规整一路的汉隶，此类风格很容易写得呆板，我们可以从以下两个方面避免这一问题。其一，强化字内及字间的笔画粗细对比。如"仙""随""辇""雪"等字强化了字内对比，而"瑞""凤""龙""门"等字则是强化了字间的对比。其二，适当增加笔画的弧度并配合小点画点缀，增添结构的灵动之美。如"凤""门"二字的弧线，"龙"字右侧的一组小短撇，"瑞"字王字旁的三个横画等都体现了这种效果。

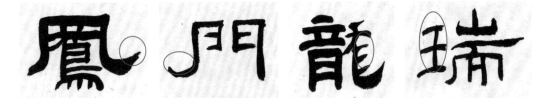

字内笔画粗细变化

字间笔画粗细变化

弧线、小点画点缀

雲想衣裳花想容，春風拂檻露華濃。若非群玉山頭見，會向瑤臺月下逢。

李白清平調詞

丁萬里於泉唐

李白《清平调词（其一）》 斗方（28字）

尺　寸　33cm×33cm

释　文　云想衣裳花想容，春风拂槛露华浓。若非群玉山头见，会向瑶台月下逢。
李白《清平调词》。丁万里于泉唐。

分　析　此件斗方布局较满，是较为常规的章法形式，要注意纸张四周应适当留有空白，
不能过于靠近边缘书写，否则会显得章法松散。落款位置较大，以两行行楷书写，
一行为作者及作品名，位置较高；一行落名款，位置偏低，补足作品左下角空白。
此作为典型的汉碑风格，借鉴了《礼器碑》瘦劲的笔法，如"裳""会"等字；
同时又融合了《乙瑛碑》和《朝侯小子残碑》典雅端庄的结体，如"云""春"
等字。
此作笔画横向舒展，虽然字形不同，但均以方扁取势。如"衣""浓"等字带有长撇、
长捺，横向舒展；"非""山"等字虽然没有撇捺，但仍以方扁为主；"群""见"
等字主体部分纵向较长，但也能以个别笔画的舒展体现横向开张之势。隶书的典
型特征是"蚕头雁尾"，这一特征在作品中要有所变化，避免雷同。如横向第一
列中有四个字带有长横，它们起收笔的形态各有不同，这种细节需要留意。

取法《礼器碑》　　　　　　取法《乙瑛碑》《朝侯小子残碑》

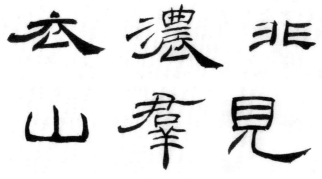

横向取势

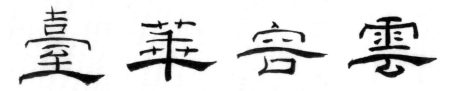

蚕头雁尾的变化

道由白云尽　春与青溪长
时有落花至　远随流水香
闲门向山路　深柳读书堂
幽映每白日　清辉照衣裳

阙题

劉眘虚诗　丁萬里書

30

刘昚虚《阙题》 斗方（40字）

尺　寸　50cm × 50cm

释　文　道由白云尽，春与青溪长。时有落花至，远随流水香。闲门向山路，深柳
读书堂。幽映每白日，清辉照衣裳。
《阙题》。刘昚虚诗。丁万里书。

分　析　此件斗方布局较为规整，字距大于行距，左右字互相穿插避让，各有收放，整体
产生了强烈的横势。正文末行下部写诗题，落款另起一行以行书书写，字形略大
于诗题，位置纵向居中，姓名左侧钤印。
此作以《乙瑛碑》风格为基础，略参《礼器碑》笔意，为作品增加了轻盈灵动的元素。
如"春""有""香""每"等字厚重端稳，取法《乙瑛碑》；"花""至""门""山"
等字瘦硬圆活，取法《礼器碑》。作品字形以方整为主，部分字根据其结构特点，
也有形状和大小的变化。如"云""尽""青""书"等字取纵势，主体部分形长，
但整个字仍与整幅作品协调统一。

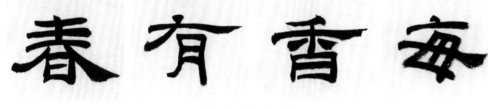

取法《乙瑛碑》

取法《礼器碑》

纵向取势

宿漁家 張籍

野店臨西浦，門前有橘花。
停燈待賈客，賣酒興漁家。
夜靜江水白，路迴山月斜。
閑尋泊舩家，潮落見平沙。

時在壬寅秋月
丁萬里書於東泉唐

张籍《宿江店》 斗方（40字）

尺　寸　33cm×33cm

释　文　《宿江店》，张籍。
野店临西浦，门前有橘花。停灯待贾客，卖酒与渔家。夜静江水白，路回山月斜。闲寻泊船处，潮落见平沙。
时在壬寅秋月，丁万里书于古泉唐。

分　析　此作品正文共四十个字，分成五行，位于画面中间偏右处，如果正文完全居中，则整体空间布局过于简单。作品右部以小篆大字题古诗名，以小楷题作者姓名，并在右下角钤盖一方闲章，使此部分空间疏密有致。正文左侧留白较多，但不能处理得过满，否则就失去了留白的意义。作品左上部仅钤盖一方细朱文印；落款与正文拉开间距，参照正文末行第三字与第四字之间留白的高度开始写，两行小行楷上下错落，行距稍大于正文的行距，分别写年款和名款；两方名章钤盖在落款左侧，使作品重心不至于过低。整幅作品形成不同字体的对比、大字与小字的对比以及空间疏密的对比。

此件作品用笔力求多变，以巧为主，其中"停""家"等字瘦硬遒劲，取法于《礼器碑》；"店""酒"等字婀娜秀丽，取法于《曹全碑》。

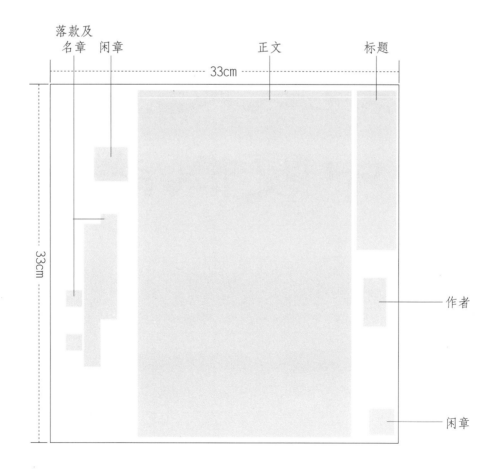

落款及名章　闲章　　　　　　　正文　　　标题

33cm

33cm

作者

闲章

33

春生若溪水雨後漫流通芳草行無盡春源去不窮行煙迷樹浦斜日起微風數裹乗流望依稀似畫中　般生詩

丁萬里書

皎然《若溪春兴》 斗方（40字）

尺　寸　50cm×50cm

释　文　《若溪春兴》
春生若溪水，雨后漫流通。芳草行无尽，春源去不穷。野烟迷极浦，斜日起微风。数处乘流望，依稀似剡中。
（小字释文同正文，略）
皎然诗。丁万里书。

分　析　此件作品的书体较为丰富，包含了篆书、隶书和行书。作品右部以篆书题名，齐上书写，下部留白，排列紧密。这种写法适合字数少的标题。正文布局与《宿江店》斗方相似。作品左部留白较多，先以小行书书写一遍正文作为释文，然后另起一行靠下书写名款。正文右上的引首章与标题下方的压角章、落款下方的名章互相呼应。

正文隶书取法汉简风格，意在表现用笔的灵动飘逸和结体的收放自如。横画较多的字，在字内形成一组线条，书写时需考虑线条长短、粗细、起收笔形态等变化，以及线条间的疏密变化，如"春""生""无""尽"等字。

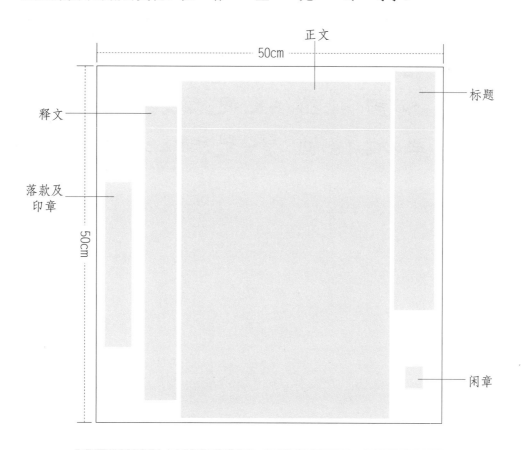

横画的变化

未樓矯首陵八荒　綠酒一舉盈百觴
燕頷淋漓灑我堆卓峥嵘之詞章嶸
出神入鬼揮怒字瘦縱忽忽作阿蟆也僵
紙窮墨渴字縱之動墨翻初若寶刀兒
童子磨墨藏中書堂夜一枝概論西域
搉三已書窮汪時妙椒霆論驚浪馳風走
異賴有美酒媚郎山川忽荒紀目驚
頗上有情兼駿熊狂醉中霜人
得喪良細事孰韻老大多悲傷

36

陆游《醉后草书歌诗戏作》 斗方（144字）

尺　寸　50cm×50cm

释　文　朱楼矫首临八荒，绿酒一举累百觞。洗我堆阜峥嵘之胸次，写为淋漓放纵之词章。墨翻初若鬼神怒，字瘦忽作蛟螭僵。宝刀出匣挥雪刃，大舸破浪驰风樯。纸穷掷笔霹雳响，妇女惊走儿童藏。往时草檄谕西域，飒飒声动中书堂。一收朝迹忽十载，西掠三巴穷夜郎。山川荒绝风俗异，赖有酒美犹能狂。醉中自脱头上帻，绿发未许侵微霜。人生得丧良细事，孰谓老大多悲伤。

陆游诗《醉后草书歌诗戏作》。丁万里书。

分　析　此件作品章法较为独特，有别于常规的作品形式。正文和落款集中在纸张中部，四周有大片留白。大片留白会在视觉上将文字部分"挤压"得更为紧凑，让作品的空间对比更为强烈。需要注意的是，留白不可过大或过小，否则会使正文部分拥挤不堪或毫无对比效果。因为作品文字较为集中，容易产生密集、凌乱之感，所以笔者在字间、行间加上界格，加强了秩序感。界格不必画得太精致，可根据字形长短有断有连、有虚有实，与整体灵动活泼的书风相匹配。落款用行书书写，起始位置略高于正文，打破了正方形"规矩"的束缚，但仍紧靠正文，凸显出落款和正文的整体感。

此件作品以汉简风格为主，用笔轻松飘逸，结字舒展开阔，强调收放对比，如"童""西"等字；部分字取法汉碑，稳重典雅，如"首""章"等字。二者结合使整幅作品动静相宜。

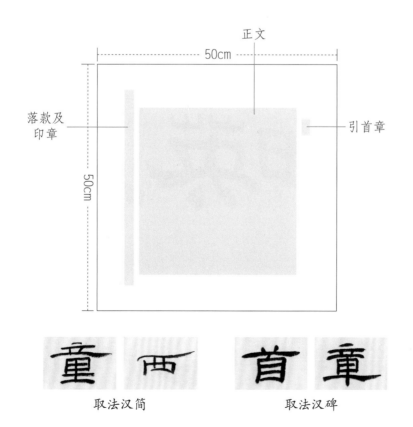

取法汉简　　　　　　取法汉碑

自山陰道上行

山川自相映發

使人應接不暇

語出世說新語　丁萬里書

《世说新语》句　中堂（18字）

尺　寸　73cm×41cm

释　文　自山阴道上行，山川自相映发，使人应接不暇。
语出《世说新语》。丁万里书。

分　析　此件中堂作品整体章法饱满，规整有序，字距大于行距，正文左侧写单行落款，落款整体偏上，印章不低于正文倒数第二字。作品用纸为半生熟宣纸，为体现线条和章法的饱满，可用羊毫或兼毫书写。
作品风格取法《乙瑛碑》，以端庄、典雅为基调，用笔厚重饱满，其间穿插灵动之笔。创作此类风格的作品应注意：其一，笔画繁复的字，不可为了追求厚重而一味写粗，如"应""暇"等字，字内笔画有粗有细，轻重相宜，而且与其他厚重的字也形成了对比关系，增加了作品的丰富性。其二，横画搭接处要有虚实变化，断与连相结合，避免将字内空间写得过于死板，如"自""道"等字。其三，相同的字要有变化，如作品中两个"自"字在用笔和结构上都有所不同。

轻重相宜

虚实搭接

同字变化

月下獨酌

花間一壺酒，獨酌無相親。
舉杯邀明月，對影成三人。
月既不解飲，影徒隨我身。
暫伴月將影，行樂須及春。
我歌月徘徊，我舞影零亂。
醒時同交歡，醉後各分散。
永結無情遊，相期邈雲漢。

李白詩

萬里書

李白《月下独酌（其一）》 中堂（70字）

尺　寸　69cm×34cm

释　文　《月下独酌》
花间一壶酒，独酌无相亲。举杯邀明月，对影成三人。月既不解饮，影徒随我身。暂伴月将影，行乐须及春。我歌月徘徊，我舞影凌（零）乱。醒时同交欢，醉后各分散。永结无情游，相期邀云汉。
李白诗。丁万里书。

分　析　此件作品上部近三分之一的空间大胆留白，在中间以大字篆书题名，下部用小字隶书书写正文，增强了空间疏密和字形大小的对比。作品底部也留有一条空白，与上半部分的留白相呼应，否则整体会有下沉之感。落款与正文中间留出一个字的间距，因最后的空间有限，仅写名款，落款的书体、风格、大小与正文一致，强化了整体的统一性。创作典雅风格的作品，建议选择细腻、光洁的纸张。此作用纸为蜡染笺，用狼毫小楷笔书写，如果写更大的字，可用兼毫。
此作主要取法《曹全碑》精致细腻的用笔和舒展开张的体势。书写时应注意表现出原碑中起笔和转折处的"方"或"方中带圆"之意，不能将其笔意简单理解为圆熟，这样才能表现出《曹全碑》的韧性，而不至于将其写得过于柔弱或俗媚。

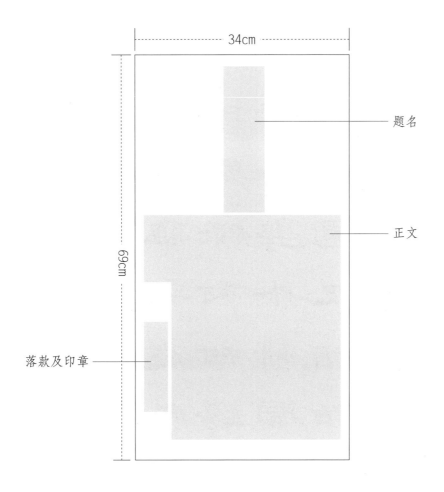

34cm

69cm

题名

正文

落款及印章

孟浩然詩二首

望洞庭湖贈張丞相

八月湖水平　涵虛混太清
氣蒸雲夢澤　波撼岳陽城
欲濟無舟楫　端居恥聖明
坐觀垂釣者　徒有羨魚情

過故人莊

故人具雞黍　邀我至田家
綠樹村邊合　青山郭外斜
開軒面場圃　把酒話桑麻
待到重陽日　還來就菊花

孟浩然詩二首　丁亥望於永唐

孟浩然诗二首　中堂（80字）

尺　寸　69cm×34cm

释　文　八月湖水平，涵虚混太清。气蒸云梦泽，波撼岳阳城。欲济无舟楫，端居耻圣明。坐观垂钓者，徒有羡鱼情。《望洞庭湖赠张丞相》。
故人具鸡黍，邀我至田家。绿树村边合，青山郭外斜。开轩面场圃，把酒话桑麻。待到重阳日，还来就菊花。《过故人庄》。
孟浩然诗二首。丁万里于泉唐。

分　析　此件作品的正文为两首古诗，分别书写于作品的上部与下部，两部分字数相同，章法相同，风格相异。上部正文取法汉碑，用笔厚重，结体端庄；下部正文取法汉简，用笔灵动飘逸，结体开合有度。章法都来自汉碑，较为规整。两首诗的末端都有两个字大小的空白，正好用小楷写下诗名，如果留白，则会显得画面不完整。两首诗作者相同，可以在落款中统一书写。上下部中间钤盖一枚闲章，起到了衔接上下的作用。印章大小应适中，太小起不到应有的作用，太大会破坏两部分的统一关系。考虑到正文部分上重下轻，因此降低落款位置，增加作品下半部分的分量。右下角的闲章不仅用来补白，也有降低重心的作用。

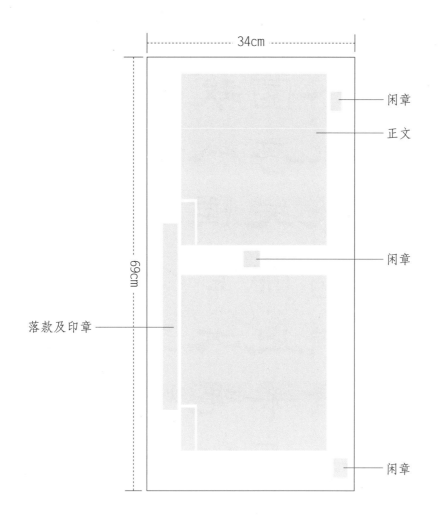

夫天地者，萬物之逆旅；光陰者，百代之過客。而浮生若夢，為歡幾何？古人秉燭夜遊，良有以也。況陽春召我以煙景，大塊假我以文章。會桃李之芳園，序天倫之樂事。群季俊秀，皆為惠連；吾人詠歌，獨慚康樂。幽賞未已，高談轉清。開瓊筵以坐花，飛羽觴而醉月。不有佳詠，何伸雅懷？如詩不成，罰依金谷酒數。

李白 春夜宴桃李園序　丁萬里

李白《春夜宴桃李园序》 中堂（117字）

尺　寸　69cm×34cm

释　文　夫天地者，万物之逆旅；光阴者，百代之过客。而浮生若梦，为欢几何？古人秉烛夜游，良有以也。况阳春召我以烟景，大块假我以文章。会桃李之芳园，序天伦之乐事。群季俊秀，皆为惠连；吾人咏歌，独惭康乐。幽赏未已，高谈转清。开琼筵以坐花，飞羽觞而醉月。不有佳作，何伸雅怀？如诗不成，罚依金谷酒数。
李白《春夜宴桃李园序》。丁万里。

分　析　此件中堂作品虽然字数较多，排列较满，但没有混乱或压抑之感，整体气息平和典雅。落款与正文末字拉开距离，整体靠上，下部留白。
作品取法《礼器碑》，线条多瘦劲细挺，结构空灵舒展。但如果通篇都以细线条书写，难免会产生纤弱无力之感，所以笔者适当加入《乙瑛碑》的厚重风格进行衬托，使得作品既有节奏变化，又能统一于典雅风格。

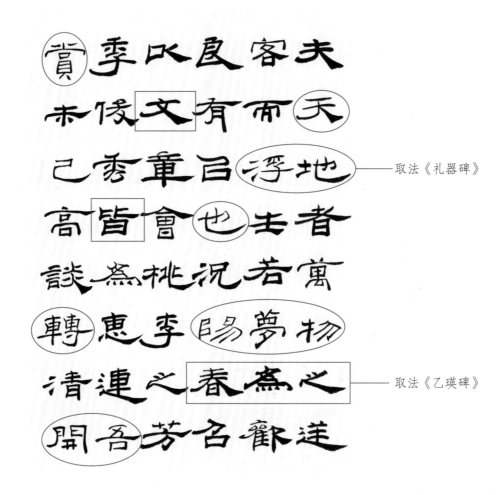

取法《礼器碑》

取法《乙瑛碑》

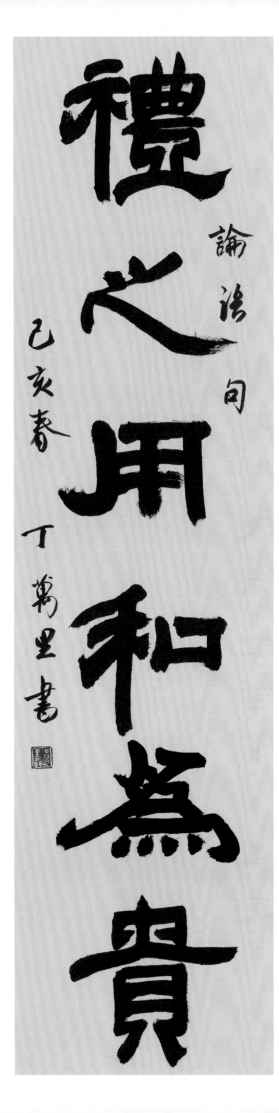

禮之用和為貴

論語句

乙亥春 丁萬里書

《论语》句 条幅（6字）

尺 寸 139cm×36cm

释 文 礼之用，和为贵。

《论语》句。己亥春，丁万里书。

分 析 此件为大字条幅作品。由于字数少，所以单字要写得大而厚重，才能撑起章法，表现出作品的气势。正文右侧上款写内容出处，左侧下款写时间和名款。当然也可以上款写时间，下款写内容出处。上款的起始位置一般要高于下款。书写此类大字作品宜用生宣、羊毫。

创作大字作品时，创作者关注重点应放在气势上，即线条书写要肯定、有力，结构力求端庄、稳重。创作时要意在笔先，以铺毫为主，大胆行笔，不必过于修饰起笔和收笔的具体形态，否则会显得扭捏、小气。大胆运用墨色变化，特别是涨墨和枯笔的对比。涨墨可使空间更紧密，枯笔可避免空间过于压抑，二者相辅相成。

结构的端庄和稳重，主要以直线来表现，在直线中点缀弧线，可以为作品增添活力，调节整体过于严肃的氛围，如"礼"字末笔横画、"和"字首笔撇画、"为"字长撇都起到了这种作用。

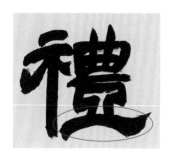

灵动之笔

西塞雲山遠東風道路長
人心勝潮水相送過潯陽

西塞雲山遠東風道路長人心勝潮水相送過潯陽

皇甫冉詩丁萬里書於古泉唐

皇甫冉《送王司直》 条幅（20字）

尺　寸　138cm×36cm

释　文　西塞云山远，东风道路长。人心胜潮水，相送过浔阳。
（小字释文同正文，略）
皇甫冉诗。丁万里书于古泉唐。

分　析　此件条幅作品尺寸为四尺对开，纸张窄而长，正文二十字，字数较少，如果字太小则写不满，而字太大则整体显得空洞。笔者将正文安排为两行，每行十字，左侧落双行款，这样整体相对比较协调。正文字距加大，与行距产生鲜明对比。要注意对比也不可过于强烈，否则左右空间会显得局促。落双行款可以使章法更为饱满，适当拉开字距，按内容分组，可以使落款内容占据更多空间。
因为正文字数较少，所以作品中相同的字或部件更要有所变化，如"云""东"二字，长横的"雁尾"一个平出，一个上挑；"道""过"二字走之旁的点，一组较轻，一组较重。

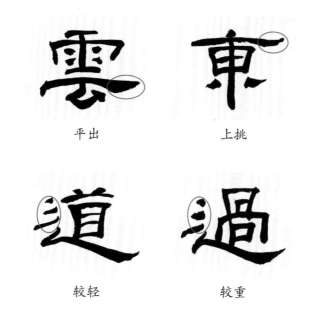

平出　　　　　　上挑

较轻　　　　　　较重

綠樹陰濃夏日長樓臺倒影入池塘水晶簾動微風起滿架薔薇一院香

高駢詩　山亭夏日　丁萬里

高骈《山亭夏日》 条幅（28字）

尺 寸　138cm×34cm

释 文　绿树阴浓夏日长，楼台倒影入池塘。水晶帘动微风起，满架蔷薇一院香。高骈诗《山亭夏日》。丁万里。

分 析　此件条幅作品尺寸为四尺对开，全文二十八字，正文分三行，满行十二字，末行下部落款，落款整体稍偏上，不可过低。书写前可以折出正方形格子或竖长方形格子，但不可折成扁方格子。原因有二。其一，隶书字形大多较扁，写在正方形格子或竖长方形格子中部，左右基本占满格，上下则留有较多空白，整体符合隶书章法字距大于行距的基本样式，用扁方格则无法拉开字距。其二，隶书也有主体部分较长的字形，写在扁方格中会使结构过紧，字形变小。

作品风格主要取法于《乙瑛碑》，如"阴""楼""香"等字；也有部分字形来自《礼器碑》，如"长""台""水"等字，只是用笔略改。作品的基本变化为笔画粗细的变化，如"日""入""一"等字笔画少而略粗，"浓""影""微"等字笔画多而略细。当然，笔画粗细的处理方法并不绝对，要根据作品整体的布局来全面考虑。

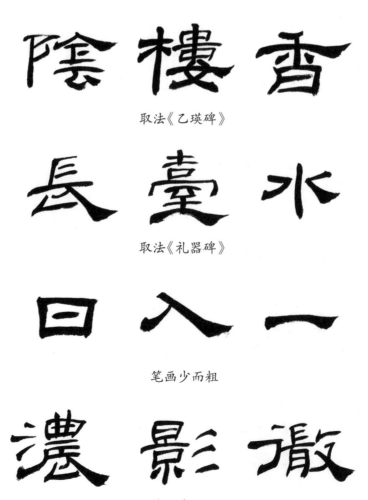

取法《乙瑛碑》

取法《礼器碑》

笔画少而粗

笔画多而细

花非花，霧非霧，夜半來，天明去。來如春夢不多時，去似朝雲無覓處。

白居易詩 丁萬里書

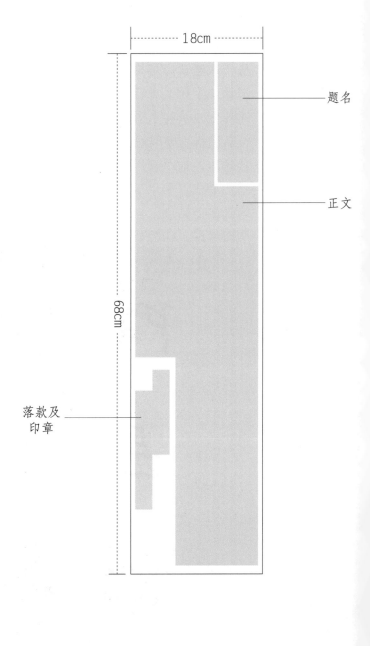

18cm

題名

正文

68cm

落款及印章

白居易《春词》 条幅（28字）

尺　寸　68cm×18cm

释　文　《春词》。
低花树映小妆楼，春入眉心两点愁。斜依（倚）阑干背鹦鹉，思量何事不回头。
白居易诗。丁万里书。

分　析　此件条幅全文分三行，首行开头以小篆题写作品名"春词"，下面再书写正文。
这样既可以丰富形式感，也可以使正文集中于作品中部，避免最后留白太多。落
款内容简短，两行小字不仅上下错落，而且书写者的姓与名之间还拉开距离，形
成节奏变化。此作用纸为蜡染笺，纸性光洁，书写时应避免线条油滑无力，以羊
毫或兼毫小笔书写为宜。
正文风格多取法于《朝侯小子残碑》。"心""阑""事"等字用笔方劲挺拔；
"低""映""背"等字笔画伸展夸张，结构大开大合；"小""点""愁"等
字含蓄内敛，显得稚拙而有古趣。

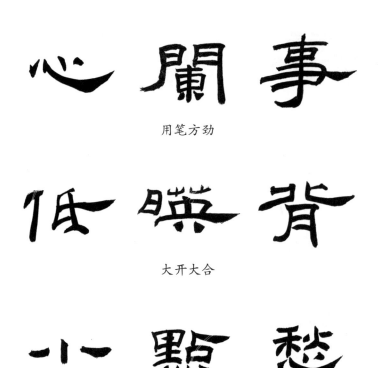

用笔方劲

大开大合

含蓄内敛

若言琴上有琴聲放在匣中何不鳴若言聲在指頭上何不於君指上聽

蘇軾琴詩 丁萬里書

苏轼《琴诗》 条幅（28字）

尺　寸　68cm×17cm

释　文　若言琴上有琴声，放在匣中何不鸣？若言声在指头上，何不于君指上听？
　　　　苏轼《琴诗》。丁万里书。

分　析　此件条幅作品全文二十八字，分为三行，满行十二字，末行四字，以行书落单行款。
　　　　此件作品在汉碑隶书风格的基础上略参汉简笔意，追求碑刻与墨迹的有机结合。
　　　　作品特点具体表现在以下几个方面：其一，既有汉碑的凝重质感，又有汉简的轻
　　　　盈率意面貌，如"琴""何"等字取法汉碑，"言""不"等字取法汉简。其二，
　　　　字形着重体现左右开张之势，但个别字体现了汉简中的纵势，如"上""指"等
　　　　字极力横向舒展，而"琴""声"等字竖画伸展夸张。其三，作品中重复的字较多，
　　　　相同的字尽量变化处理，如"若""上"等字。其四，字与字之间轻重对比明显，
　　　　如第一行第一句的轻重变化为"重—轻—重—重—轻—重—重"，轻重变化使作
　　　　品产生了强烈的节奏感。

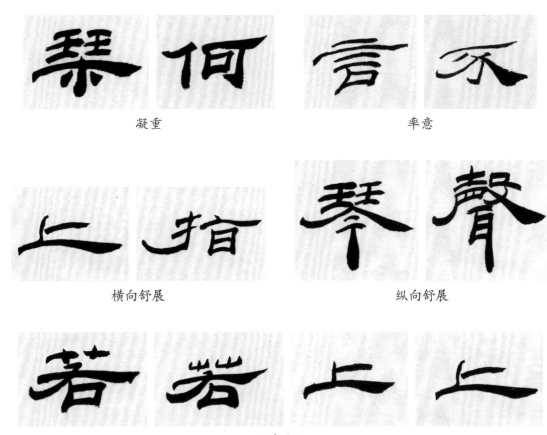

凝重　　　　　　　　　　　　　率意

横向舒展　　　　　　　　　　　纵向舒展

同字变化

少年聽雨歌樓上紅燭昏羅帳壯年聽雨

客舟中江闊雲低斷雁叫西風而今聽雨一

僧廬下鬢已星星也悲歡離合總無情

任階前點滴到天明

蔣捷虞美人

丁萬里書

蒋捷《虞美人》 条幅（56字）

尺　寸　67cm×17cm

释　文　少年听雨歌楼上，红烛昏罗帐。壮年听雨客舟中，江阔云低、断雁叫西风。
而今听雨僧庐下，鬓已星星也。悲欢离合总无情，一任阶前、点滴到天明。
蒋捷《虞美人》。丁万里书。

分　析　此件作品尺幅小、字数多，整体章法纵横有序。纸张之纵势与字体之横势对比鲜明。
末行有近一半的空间落款，为避免作品章法过满，重心过于下沉，将印章钤于落
款左侧，下部留白。此类作品章法饱满，处理好纵向与横向的秩序感，可以使作
品整体取得较好的视觉效果。

作品字形结构平稳，但规矩之中，仍有收放、粗细、疏密等对比变化，否则容易
显得简单、刻板。如"昏""云"等字上展下收，两个"雨"字笔画一粗一细，
"已""也"等字内部空间有疏有密。

上展下收

笔画一粗一细

内部空间有疏有密

57

輔皇室令作事可以先王法服⋯⋯職備常伯操紹雖官⋯⋯事不可以先王法為伶人此⋯⋯樂器紹推部耶紹受曰間公曰協令⋯⋯共為歡卿何卻⋯⋯業令逼高命不散苟辭當釋冠⋯⋯晃襲和服此紹之心也旗等不⋯⋯自得而退

節錄世説新語　丁萬里

58

节录《世说新语》 四条屏（136字）

尺 寸　67cm×17cm×4

释 文　齐王冏为大司马，辅政，嵇绍为侍中，诣冏咨事。冏设宰会，召葛旟、董艾等共论时宜。旟等白冏："嵇侍中善于丝竹，公可令操之。"遂送乐器，绍推却不受。冏曰："今日共为欢，卿何却邪？"绍曰："公协辅皇室，令作事可法。绍虽官卑，职备常伯，操丝比竹，盖乐官之事，不可以先王法服，为伶人之业。今逼高命，不敢苟辞，当释冠冕，袭私服，此绍之心也。"旟等不自得而退。

节录《世说新语》。丁万里。

分 析　此件条屏的章法较为规整，每条行数、字数相同。在书写过程中，首先，要处理好每条内部的各种关系，如笔画粗细、字形大小、结构收放等方面的变化；其次，各条之间应保持整体风格和字形大小的统一。各条内部的变化应服从于各条之间的统一。如果每一条的变化都很丰富，当组合在一起时，这种丰富反而会抵消各条内部所做的变化。无论如何变化，都要保证条屏整体的协调统一。

静看林花舒素艳

闲题蕉葉抒幽襄

丁萬里書

《静看闲题》联（14字）

尺　寸　59cm×13cm×2

释　文　静看林花舒素抱，闲题蕉叶抒幽怀。
丁万里书。

分　析　此件对联作品虽然有界格，但书写时不必受制于此，因为隶书多取横势，字形宽，如果强行写在格线内，势必畏首畏尾、局促不堪，让笔画从左右破格而出，才能充分体现隶书的气势和美感。此作章法规整，左右字基本对齐，不做其他夸张变化。作品线条取法《乙瑛碑》，如"怀"字笔画厚重；结体融入《礼器碑》的特点，如"抱"字结体开张。隶书笔画以"蚕头雁尾"为标志，书写时一方面应准确表现其特点，另一方面也应注意避免书写的简单化和程式化，要有变化的意识。上联中除"舒"字外，其他六个字的"雁尾"无一雷同；下联中"蕉"字的雁尾短、粗、方，"叶"字的雁尾长、细、圆，雁尾上挑的方向也明显不同。这些变化都需要在临帖与创作的过程中有意识地学习、总结。

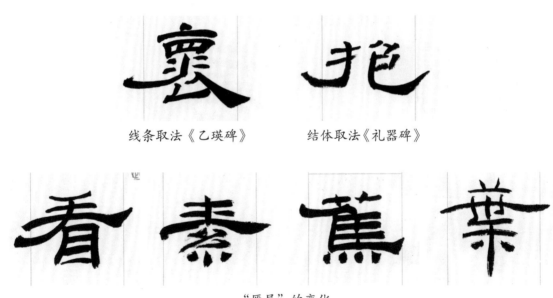

线条取法《乙瑛碑》　　　　结体取法《礼器碑》

"雁尾"的变化

玉書開屜石樓曉

瑤瑟一彈秋月高

李中許渾詩句集聯

丁巍山書於永康

《玉书瑶瑟》联（14字）

尺　寸　69cm×17cm×2

释　文　玉书闲展石楼晓，瑶瑟一弹秋月高。
李中、许浑诗句集联。
丁万里书于泉唐。

分　析　这件作品上下联文字基本平齐，分别写有上下款，上款整体略高于下款。上款上方有引首章，下款下面有名章，互相呼应。没有嘱书人或受书人时，上款可以写作品出处及时间。

此联风格取法清代书画家金农。金农隶书师法《乙瑛碑》《华山碑》，有的作品暗合简牍之风，后来受《禅国山碑》《天发神谶碑》影响，自创"漆书"。这件作品有一些金农临《华山碑》作品的风貌，用笔含蓄、简约，带有稚拙的意趣。作品中字形大小和收放关系不作夸张对比，基本保持统一，如"展""月"等字笔画收敛，"瑶""秋"等字多处运用短弧线，共同营造出一种灵动而又含蓄的风格。

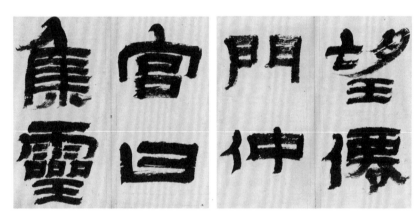

金农临《华山碑》

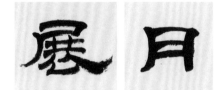

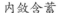

内敛含蓄

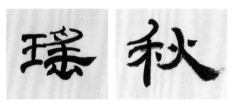

短弧线表现

谨言慎行　横幅（4字）

尺　寸　34cm×134cm

释　文　谨言慎行。
　　　　　己亥夏，丁万里。

分　析　此件横幅作品的尺寸为四尺对开，正文四个大字从右往左书写，写完在左侧落款，这是大字横幅最为常见的章法。书写前，可以预留出落款位置和上下留白，再折出书写正文的格子。正文平均分布，每个字的横向中线基本持平，避免明显的高低错落，整体在作品纸上居中或稍靠上，不可过低。此类大字作品宜用生宣、羊毫书写。

大字正文重在气势，同时也应力求形态生动，避免呆板、雷同。如"谨"字左部横画向右上倾斜，右部横画较平，左斜右正，左疏右密；"言"字横画较多，除长短、粗细变化外，还有平、斜、俯、仰的方向变化；"慎"字体现纵势，用笔以灵动、轻巧为主，长横与点粗重，稳定重心；"行"字笔画少而粗，字内留白较多，末笔竖画长而略斜，显得颇有姿态。

左斜右正

横画多变

重心稳定

字内留白

怡然有余乐　横幅（5字）

尺　寸　29cm×135cm

释　文　怡然有余乐。
丁万里。

分　析　此件横幅正文五字，整体字形略长，书法风格轻松、灵动，与文辞内容相匹配。"怡"字右部上下都不封口，避免空间过于闭塞。"然"字整体以收为主，下部四点与上部紧密结合，中间长，两边短，有圆弧之势。"有"字整体粗重，左收右放，上密下疏，"月"部纵长。"余"字左轻右重，左短右长，和而不同，右下部两点对称。"乐"字中宫收紧，只有先把白部写窄，字中其他部分才能收紧，两侧幺部应写得轻松而有变化，长横厚重而有弹性，左右舒展，竖画适当拉长，两点与横画实接。

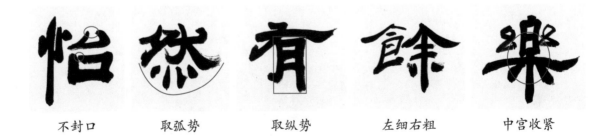

不封口　　　取弧势　　　取纵势　　　左细右粗　　　中宫收紧

育然怡

從小丘西行百二十步，隔篁竹，聞水聲，如鳴珮環，心樂之。伐竹取道，下見小潭，水尤清冽。全石以為底，近岸，卷石底以出，為坻，為嶼，為嵁，為巖。青樹翠蔓，蒙絡搖綴，參差披拂。

潭中魚可百許頭，皆若空游無所依，日光下澈，影布石上，佁然不動，俶爾遠逝，往來翕忽，似與游者相樂。

潭西南而望，斗折蛇行，明滅可見。其岸勢犬牙差互，不可知其源。

坐潭上，四面竹樹環合，寂寥無人，淒神寒骨，悄愴幽邃。以其境過清，不可久居，乃記之而去。

同遊者：吳武陵，龔古，余弟宗玄。隸而從者，崔氏二小生：曰恕己，曰奉壹。

柳宗元小石潭記　丁萬里於永唐

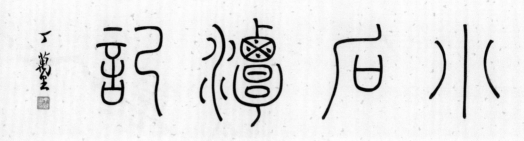

柳宗元《小石潭记》 长卷（193字）

尺　寸　24cm×244cm

释　文　《小石潭记》。丁万里。
　　　　从小丘西行百二十步，隔篁竹，闻水声，如鸣珮环，心乐之。伐竹取道，
　　　　下见小潭，水尤清冽。全石以为底，近岸，卷石底以出，为坻，为屿，为嵁，
　　　　为岩。青树翠蔓，蒙络摇缀，参差披拂。潭中鱼可百许头，皆若空游无所
　　　　依，日光下澈，影布石上。怡然不动，俶尔远逝，往来翕忽，似与游者相乐。
　　　　潭西南而望，斗折蛇行，明灭可见。其岸势犬牙差互，不可知其源。坐潭上，
　　　　四面竹树环合，寂寥无人，凄神寒骨，悄怆幽邃。以其境过清，不可久居，
　　　　乃记之而去。同游者：吴武陵，龚古，余弟宗玄。隶而从者，崔氏二小生，
　　　　曰恕己，曰奉壹。
　　　　柳宗元《小石潭记》。丁万里于泉唐。

分　析　此件长卷尺幅不大，共二十八行，满行七字，字距大、行距小，整体横势较为突出。
　　　　长卷在装裱时，正文的前面一般会增加引首，用于书写正文标题或赞语，可以自
　　　　署或由他人题写，多用篆、隶书写，一般带有落款。此作引首为笔者自题，用小
　　　　篆书写正文标题并落款。
　　　　正文字径较小，主要取法汉碑，用笔严谨，线条厚重，如"丘""西""竹""珮"
　　　　等字雄浑、饱满。在此基调之上，穿插笔画轻细的字，如"隔""篁""环""取"
　　　　等，以调节作品用笔氛围，增加节奏变化。

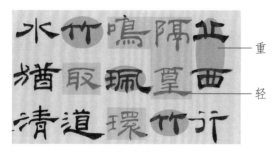

轻重对比

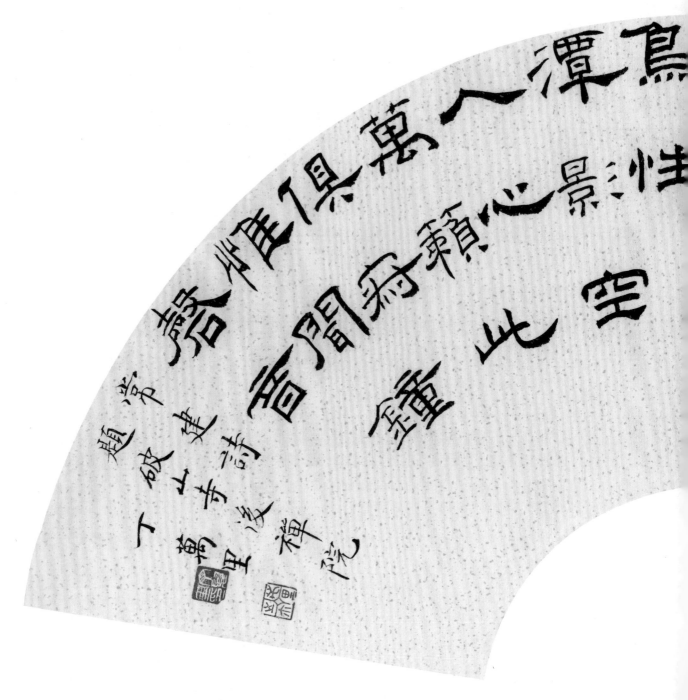

常建《题破山寺后禅院》 折扇（40字）

尺　寸　　30cm×60cm

释　文　　清晨入古寺，初日照高林。曲径通幽处，禅房花木深。山光悦鸟性，潭影
　　　　　空人心。万籁此俱寂，惟闻钟磬音。
　　　　　常建诗《题破山寺后禅院》。丁万里。

分　析　　此件作品写在扇面形式的熟宣上，仅用于观赏。折扇带有一定弧度，书写空间越
　　　　　向下越小，与条幅、中堂、横幅、对联等较为规整的幅式相比，书写难度略大。
　　　　　折扇的常见布局之一为参差式，即正文一行字多，一行字少，字数分别固定，依

次循环排列。如这件作品，正文纵向各行分别是三字、二字循环排列，横向看则为三行。虽然横向第一、二行字多，第三行字少，但由于充分利用隶书的横势加强了横向联系，且幅面上宽下窄，所以整体视觉效果仍较为平衡。如横向第二行"径""处""房""深"等字的笔画左右穿插，彼此联系紧密却不显拥挤。落款三行小楷参差错落，与正文形成对比，引首章与名章首尾呼应。

张孝祥《西江月》 折扇（50 字）

尺　寸　30cm×65cm

释　文　《西江月》
问讯湖边春色，重来又是三年。东风吹我过湖船，杨柳丝丝拂面。
世路如今已惯，此心到处悠然。寒光亭下水如天，飞起沙鸥一片。
张孝祥词。丁万里书。

分　析　此件作品虽为扇面，但正文并非像普通扇面那样随形书写，而是取扇面中心部分
写成横幅样式。这种形式，将扇面的"圆"与书写部分的"方"相结合，形成强

烈的视觉对比。正文两侧有大块空白，右侧以篆书题名，左侧以行楷书落款，丰富了作品的书体，也增强了整体的形式感。正文上方的圆朱文印可以吸引视线，有提升作品重心的视觉效果。整体章法空灵、疏朗。

此作隶书风格偏于精巧、灵动一类，书写时应重视细节的处理。文中分别有两个"湖"字和"如"字，需要有所变化。由于相同的字并非相邻，所以只在笔画粗细方面进行了变化，字法没有大的改变。如何处理作品中相同的字，需要在临摹经典与创作实践中多加关注、学习与总结。

李白《月下独酌（其一）》 折扇（70字）

尺　寸　30cm×60cm

释　文　《月下独酌》
　　　　　花间一壶酒，独酌无相亲。举杯邀明月，对影成三人。月既不解饮，影徒随我身。暂伴月将影，行乐须及春。我歌月徘徊，我舞影零乱。 醒时同交欢，醉后各分散。永结无情游，相期邈云汉。
　　　　　甲午秋分前一日，丁万里书。

分　析　此作书写在未装扇骨的成扇之上。书写折扇时，一般会将书写的主体部分置于上部，不仅因为空间较大，而且视觉效果会更为突出。此作布局规整，分为标题、

正文和落款三部分，从书体、大小两个方面进行适当变化。

标题"月下独酌"以大字篆书书写，高度与正文一行相近，标题与正文形成了鲜明的大小对比，同时二者又能统一为一个整体。标题与正文间钤一长条形小引首章，既凸显了标题与正文之间的节奏变化，又与末尾名章相呼应。

正文字数较多，满行三字，每字书于单个折面，不跨折痕书写。用笔平实，结构方整，没有特别明显的疏密、开合变化。这样处理是因为书写空间有限，字径较小，如果变化过多，整体会显得杂乱无序。正文中有多个"影"字，在作品中都写成了"景"，因为从字源上讲，"影"字本来写作"景"，"影"的字形在汉隶中还没有出现，大约到晋以后才开始使用。因为"景""影"二字源流清晰，前人已有考证，所以此作中使用了本字"景"代替"影"字。

落款以小行书书写，字距小而行距大，与正文相反，一静一动，形成对比。

卜算子

缺月掛疏桐，漏斷人初靜。誰見幽人獨往來，縹緲孤鴻影。

驚起卻回頭，有恨無人省。揀盡寒枝不肯棲，寂寞沙洲冷。

蘇軾詞 丁萬里

苏轼《卜算子》 团扇 (44字)

尺　寸　38cm×38cm

释　文　《卜算子》
　　　　缺月挂疏桐，漏断人初静。谁见幽人独往来，缥缈孤鸿影。　　惊起却回头，有恨无人省。拣尽寒枝不肯栖，寂寞沙洲冷。
　　　　苏轼词。丁万里。

分　析　此件团扇作品分为上下两部分，在上半部分的中间以篆书题写作品词牌名"卜算子"，左右作留白处理；在纸张下半部分书写正文和落款，按纸张形状排列为半圆形，左右对称。整个作品上下部空间对比强烈。审视作品，笔者觉得右上方空白稍多，因此钤盖一方闲章使构图更平衡。钤印多少应视作品构图而定，印章太多会破坏空间的完整性，且会有凌乱之感。

标题　　闲章

落款及印章　　　　　　正文

38cm

团扇作品比较常见的章法是正文居中，纵横有序，排列成方形。如笔者创作的李煜《相见欢》团扇，正文六行，每行六字，整体上圆中寓方。标题以纤细风格的篆书题名，一方面与正文形成粗细对比，另一方面弱化题名的视觉效果，避免喧

宾夺主。落款与标题对称，同样作弱化处理。正上方钤有一枚朱文印，有意缺其一边，不仅丰富了构图，也使作品在视觉上有上升之感。

创作者要有敏感的空间意识，不能把书法创作当作简单抄写。传统书法作品，特别是隶书作品，在空间安排上往往变化不多，创作者不能因此而被传统所束缚。只要内容和形式和谐、统一就是合理的，创作者完全可以大胆尝试创新。

团扇类作品用纸大多偏熟，以粉笺、蜡染笺、泥金纸、泥银纸为主。这两件作品用纸一为蜡染笺，一为泥金纸，建议选择狼毫小楷笔书写。

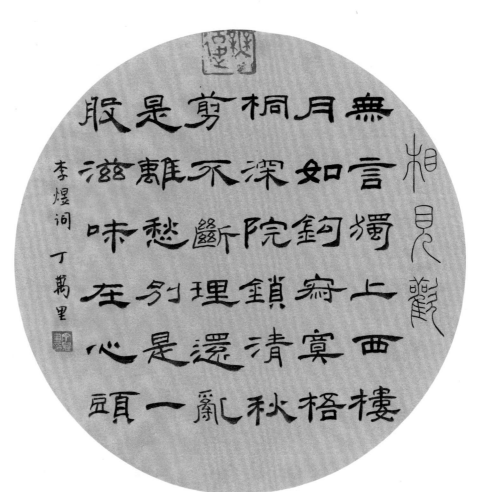

李煜《相见欢》　团扇

第三节　奇古风格隶书创作示范

　　此类汉隶以"奇古"风格为共性，但在细节上又各有个性，因此我们在学习此类风格的隶书时，应多做比较研究，在把握共性的基础上，多关注不同经典作品之间的细微区别。下面笔者以自己创作的作品为例，对每件作品从创作工具、章法布局、字形结构等方面择要分析，希望对学习创作此类风格作品的书友们有所启发。

《菜根谭》句　斗方（33字）

尺　寸　50cm×50cm

释　文　非分之福，无故之获，非造物之钓饵，即人世之机阱。此处着眼不高，鲜
　　　　不堕彼术中矣。
　　　　丁万里书。

分　析　此幅斗方取法《鲜于璜碑》《西狭颂》等古拙风格的隶书，力求体现拙中寓巧的
　　　　风格特点。此类风格的作品宜用羊毫或兼毫书于生宣之上，软毫笔可使线条更加
　　　　厚重饱满，而生宣则更易表现墨色变化。
　　　　作品主要从三个方面营造视觉对比效果。其一，笔画粗细变化。作品以字间变化
　　　　为主，如"非""之"二字笔画粗，"无""即"二字笔画细；相同的字也有笔
　　　　画粗细的变化，如作品中的两个"非"字与四个"之"字。其二，字形大小、长扁、
　　　　收放等方面的变化。如"获""非"二字大小悬殊，"分""物"二字取势不同，
　　　　"造""世"二字收放有别。其三，墨色变化。此类作品的墨色一定要有浓淡枯
　　　　湿的变化，否则看起来一团黑，缺少层次感。如作品中的"之""人""世""阱"
　　　　等字运用枯笔，与其他墨色浓重的字形成了对比。

![字间粗细变化]

字间粗细变化

![同字粗细变化]

同字粗细变化

大小对比　　　　　　　　横纵对比　　　　　　　收放对比

枯笔

汴水流，泗水流，流到瓜洲古渡头，吴山点点愁。

思悠悠，恨悠悠，恨到归时方始休，月明人倚楼。

白居易长相思　丁万里书

白居易《长相思》 斗方（36字）

尺　寸　50cm × 50cm

释　文　汴水流，泗水流，流到瓜州古渡头。吴山点点愁。　　思悠悠，恨悠悠，恨到归时方始休。月明人倚楼。
白居易《长相思》。丁万里书。

分　析　此幅作品风格取法汉简，强调隶书的书写性。由于汉简章法受书写材料的限制，可借鉴的形式不多，因此整体章法仍借鉴经典汉碑。正文三十六字，共六行，末行下部落款，以小字衬托正文的开张。为体现汉简的率意，作品纸张可选择生宣，书写时加强节奏变化，适当运用枯笔，增加作品的墨色层次。

汉简中的波磔和末竖常作重笔，此作中的"汴""流""瓜""归"等字即是如此。汉简体势开张，但在作品中不可有放无收，此作中"泗""到""休""明"等字含蓄收敛，既能调节节奏，也能反衬出其他字的开张之势。作品中的收放主要体现在横向字间的避让与穿插，如"恨"字长捺伸入"吴"字长横下方，"悠"字单人旁的撇画插入左侧"时"字两横之间。字间的避让与穿插强化了整体的横势。作品有三处叠字，都使用了重文符号进行代替，这样既节省空间，也避免了字形上的重复。重文符号最早见于甲骨文，形如两个短横相叠，写在重叠字的右下角，后来被简化为两点，直到今天，一些手写体仍在使用。

末笔粗重

含蓄收敛

穿插避让

塞下秋来風景異　衡陽雁去無
留意　四面邊聲連角起　千嶂裏
長煙落日孤城閉　濁酒一杯家
萬里　燕然未勒歸無計　羌管
悠悠霜滿地　人不寐　將軍白
髮征夫淚

錄范仲淹詞漁家傲　丁萬里書作泉唐

范仲淹《渔家傲》 中堂（62字）

尺　寸　88cm×44cm

释　文　塞下秋来风景异，衡阳雁去无留意。四面边声连角起，千嶂里，长烟落日孤城闭。　　浊酒一杯家万里，燕然未勒归无计。羌管悠悠霜满地，人不寐，将军白发征夫泪。

录范仲淹词《渔家傲》。丁万里书于泉唐。

分　析　此作品尺寸为六尺中堂，采用比较常规的汉碑章法，但在字形方面充分发挥创意，力求体现古拙奇巧、千字千面的视觉效果。如"留"字三个方框都不规整，"衡"字中部重心压低，"孤"字左部头重脚轻，"浊"字左右浑然一体。为了与奇古的结构相协调，笔者用笔较为随意、自然，没有刻意修饰线条的细部形态。

书写大尺幅作品时，"感觉"更为重要，在用笔、结构基本到位的情况下，可以尽情发挥，使自己达到最为松弛的创作状态，以此增强作品的艺术感染力。过多地修饰用笔或结构，会使大幅作品的气局大打折扣。

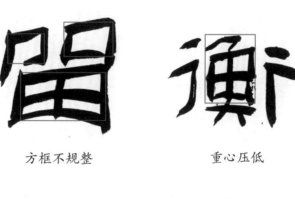

方框不规整　　　　　　重心压低

头重脚轻　　　　　　浑然一体

古陽關

衰草萋萋吟咽暗椰螢飛減庭雨過西風

縈飄黃葉捲書雁兩闌靜對此傷離別重感

噪中秋數日之圓日沙凿墻竿上淮水闌

景驚華髮問發時清樽夾景英佳節

肖飛憂客詞珠玉氣冰雪旦莫敢皓月照

晁補之詞

丁亥春書於永唐

晁补之《古阳关》 中堂（78字）

尺　寸　69cm×34cm

释　文　衰草蛩吟咽，暗柳萤飞灭。空庭雨过，西风紧，飘黄叶。卷书帷寂静，对此伤离别。重感叹，中秋数日又圆月。　　沙觜樯竿上，淮水阔。有飞鬼客，词珠玉，气冰雪。且莫教皓月，照影惊华发。问几时，清樽夜景共佳节？《古阳关》，晁补之词。丁万里于泉唐。

分　析　此件作品尺寸为六尺中堂，作品左右两边留白较多，使观者的视线向作品中部聚集。正文部分取法汉砖铭，并画有界格。对界格的处理是此作的关键，此类界格一定不能画得太精致，否则会与书风相违。格子大小不必相同，不必太完整，格线也不必太直，边角可虚接或圆转，来表现碑石的残破感，格线时断时连、虚实相生更有古意。篆书题名打破常规，写在正文左侧，下接行书落款。正文右侧钤盖两枚闲章补白，同时与左下的名章相呼应。

作品的古拙、质朴之趣主要通过字形的夸张与用笔的对比来体现。如"帷"字左大右小，"清"字左右分离，"空"字上大下小，"黄"字上小下大，"中""西"二字的墨色一枯一浓。

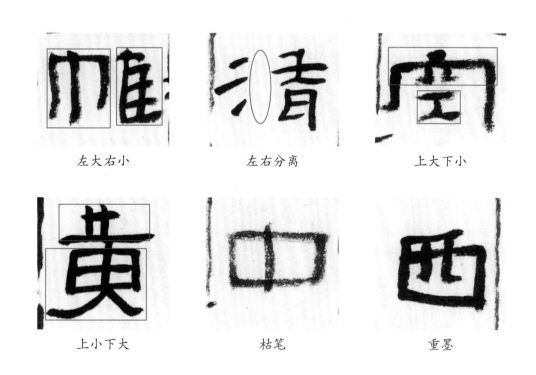

左大右小	左右分离	上大下小
上小下大	枯笔	重墨

顛張醉素兩禿翁追逐世好稱書工何曾
夢見王與鍾妄自斯師欺盲者如市娼
抹青紅妖歌嫚舞眩兒童謝家夫人淡豐
容蕭然自有林下風天明蕩蕩驚跳龍出
窗間為君草書續其終詩我他
林飛鳥一掃閒
日不多為

顛張醉素兩禿翁追逐世好稱書工何曾夢
見王與鍾妄自欺師欺盲者如市
娼抹青紅妖歌嫚舞眩兒童謝家夫人淡豐容蕭然
自有林下風天門蕩蕩驚跳龍出林飛鳥一掃空為君草書續其
終待余他日不多為句　蘇東坡詩　丁萬壬書

苏轼《题王逸少帖》 中堂（84字）

尺　寸　69cm×34cm

释　文　颠张醉素两秃翁，追逐世好称书工。何曾梦见王与钟，妄自粉饰欺盲聋。
有如市娟抹青红，妖歌嫚舞眩儿童。谢家夫人淡丰容，萧然自有林下风。
天门荡荡惊跳龙，出林飞鸟一扫空。为君草书续其终，待我他日不匆匆。
（小字释文同正文，略）苏东坡诗。丁万里书。

分　析　此件作品的正文和落款分为两大块面。正文写完后空余处尚多，于是笔者用小字
行书把释文和名款写在一起，形成一个独立的块面。大字部分拙重、疏朗，小字
部分轻快、紧密，两大块面的对比丰富了作品的视觉效果。作品左上角留白，打
破了常规的填满式章法布局。
正文风格取法《张迁碑》和《鲜于璜碑》，此二碑的特征是用笔较方，结字较古拙。
但是在创作中要注意"拙"与"巧"的关系，不能一味求"拙"，要适当以"巧"
衬"拙"。

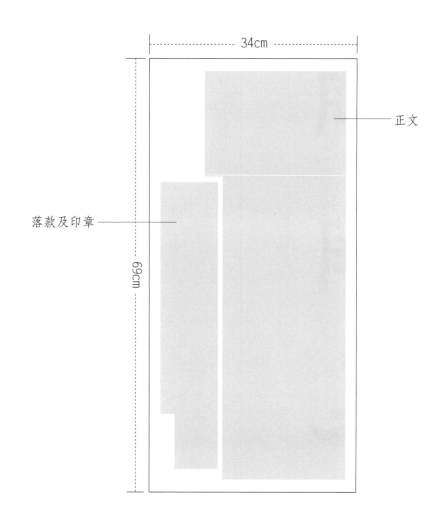

碧澗生潮朝暮酒
青山如畫古猶今

乙亥春　丁萬里

朱熹联语 条幅（14字）

尺　寸　139cm×35cm

释　文　碧涧生潮朝至暮，青山如画古犹今。
己亥春，丁万里。

分　析　此作品以条幅的形式书写了一副对联。在书法创作中，对联的文字内容并非一定要用对联的形式表现，也可以写成条幅、斗方、扇面等不同形式。作品字数较少，字距较大，字与字之间较为独立，没有明显的穿插、避让关系，主要以轻重、疏密的对比形成节奏感。落款、钤印穿插于正文留白处，较为简洁。落款字形小，字数少，可以反衬出正文的主体地位；分字组书写，落款的行气更为灵动。
作品风格以汉碑为主，加入清人隶书的笔意，在传统汉隶基础上追求生动、活泼的意趣。如"碧"字一撇、"今"字一捺，都较为随性；"画""犹"二字以枯笔体现用笔的轻快感；"暮""今"等字刻意拉长，有别于隶书常态；"潮""朝"二字相似，写法上有意产生区别；"至"字借用篆书字形，给作品带来了新的视觉元素。

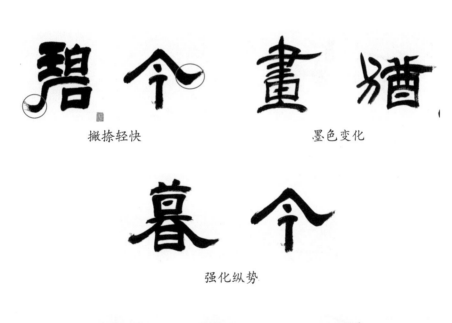

撇捺轻快　　　　　墨色变化

强化纵势

形近变化　　　　　取法篆书

道由白雲盡　春與青溪長　時有落
至遠隨流水香　閑門向山路
柳讀書堂幽映每白日清輝
映衣裳

劉脊虛詩　丁亥

刘昚虚《阙题》 条幅（40字）

尺　寸　139cm×36cm

释　文　道由白云尽，春与青溪长。时有落花至，远随流水香。闲门向山路，深柳
读书堂。幽映每白日，清辉照衣裳。
刘昚虚诗。丁万里。

分　析　此件作品书风活泼、趣味性强，章法与之相应，打破了纵横有序的规整排列，参
差错落，轻重分明，墨色多变，追求"乱石铺街"之美。个别笔画伸展到作品纸
外，给观者带来想象的空间。落款用空灵的行草书书写，更贴合正文活泼的氛围。
为充分体现墨色变化，可以使用生宣创作。
作品因字距、行距灵活，横向不成行，形成了跨行的字组，让观赏顺序更为自由。
如第一行的"云"字与后三行的"远""书""裳"三字形成一个弧形字组；第
二行的"随""流"二字，因第三行"堂"字的插入，形成了一个较紧密的折线
形字组；作品底部的"山""清""路"三字形成一个疏朗、轻盈的折线形字组，
既与上部、右部、下部较重的字组形成对比，又与右上方同样较轻的"溪""长"
二字节奏相通。这些打破行列的节奏变化给观者带来了新的观赏趣味。这种字组
关系虽然是创作者在自然书写状态下形成的，有一定的偶然性，但只有当创作者
具备了一定的审美能力，具有章法设计的意识和创作经验，才能实现作品整体的
和谐。

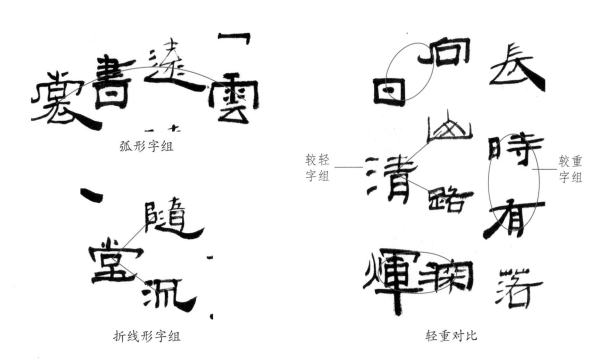

弧形字组

折线形字组

较轻字组　　较重字组

轻重对比

萬山不隔中秋月

千年復見黃河清

《万山千年》联（14字）

尺　寸　121cm×17cm×2

释　文　万山不隔中秋月，千年复见黄河清。
丁万里。

分　析　此件对联作品章法安排较满，正文左右两侧基本不留空间，以突出作品的纵势。
上下联左右字并非完全对齐，而是略有错落，与汉简章法相似。落款书穷款，款字、
名章穿插于正文中，上联钤引首章补白。

这件作品风格取法汉简，书写恣肆、活泼，强调各方面的对比变化。从结构上看，
字形大小、收放或体势都有对比。如纵向的"万""山"二字一大一小，横向的
"秋""河"二字一粗一细，一开一合。

从用笔上看，作品整体用笔厚重，字中穿插细笔来调节气氛，如"隔""复""河"
等字中都有线条粗细的对比。作品中多个长横的"雁尾"在方向、轻重、长短等
方面各有不同，体现了细节上的变化。

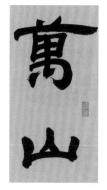

大小对比

粗细开合对比

字中穿插细笔

平生蹤迹真慕隱

醉裏風情敵少年

集韓偓劉禹錫句爲聯

丁萬里書於永唐

《平生醉里》联（14字）

尺　寸　69cm×17cm×2

释　文　平生踪迹慕真隐，醉里风情敌少年。
集韩偓、刘禹锡句为联。丁万里书于泉唐。

分　析　此件作品为比较常规的对联形式，上下联的字基本左右对齐。上联写上款，下联写下款。上款写受书人或嘱书人，位置应高于下款。如没有受书人或嘱书人，上款也可以写时间或正文出处。根据章法需要，也可以仅写下款。

作品风格取法古拙一路的汉碑，通过结构上的变化体现出一定的艺术趣味性。其一，降低字的重心，体现拙趣，如"平""踪""真"等字。其二，适当夸张字的结构，体现奇趣，如"迹"字左收右放，左紧右松，捺画舒展；"隐"字左右两部分拉开间距，结构疏朗；"情"字左长右短，左轻右重，在同一字内形成收放对比；"敌"字左大右小，左部静中有动，右部斜中取正，各有姿态；"年"字上密下疏，横画不等距，竖画拉长，有挺拔之感，增强了整行的纵势。

降低重心

左紧右松　　　拉开间距　　　左长右短

左右各有姿态　　上密下疏

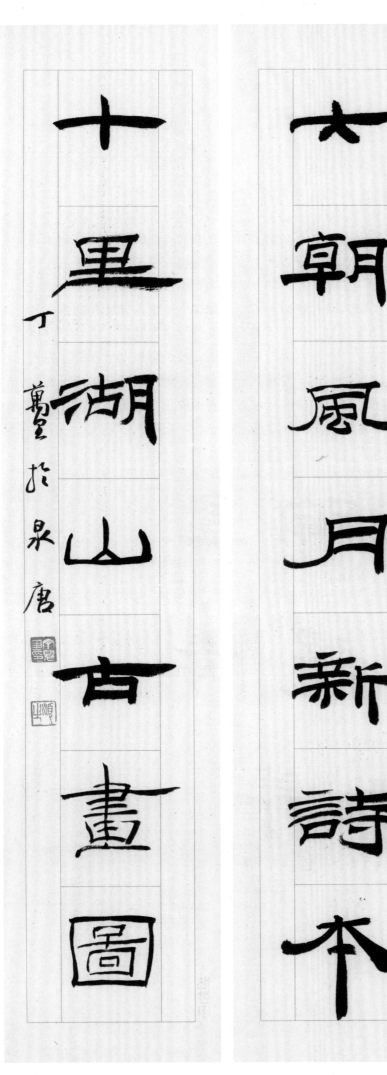

六朝風月新詩本

十里湖山古畫圖

丁亥於泉唐

《六朝十里》联（14字）

尺　寸　59cm×13cm×2

释　文　六朝风月新诗本，十里湖山古画图。
丁万里于泉唐。

分　析　此件作品为书房联。纸张有外框和长方形界格，原本用于书写篆书，笔者用隶书写完后，发现长方形的格子与扁平的隶书形成了强烈的视觉对比，效果也很好。落款仅有下款，位置在下联中上部。上联钤引首章一枚，与下联名章相呼应。
此作风格取法汉简，结构方面强调字的横势，令其左右开张，通篇字形都较为扁平。"本"字一竖拉长，以纵势调节作品的整体节奏。注意"本"字撇捺极其舒展，整体字形轮廓仍为扁形。
作品用笔方面极力追求汉简的书写性，书写性愈强则线条愈显灵动，书写时尽量轻松、自然，对线条不做过多修饰。作品整体的粗细对比非常明显，如"古"字线条粗而厚实，"画"字线条细而轻灵。"风""画""图"等字中某些笔画似断非断或断为两笔，意在追求碑刻中的"金石气"。另外，字中横画较多时，需从长短、粗细、形状、疏密等关系上加以变化，如"新""诗""里"等字。

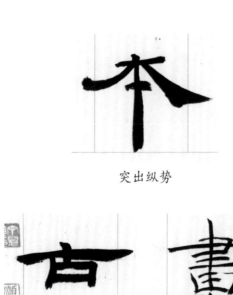

突出纵势

粗细对比

横画变化

漢馬嘶風邊鴻叫月

秦蚪橫海玉鳳凌霄

丁二萬里

《汉马素虹》联（16字）

尺　寸　137cm×18cm×2

释　文　汉马嘶风边鸿叫月，素虹横海玉凤凌霄。
丁万里。

分　析　此件作品尺幅窄长，整体安排较满，字距随字形长短不同而略有疏密变化。上下联左右字的中心基本横向对齐，以此保证整体章法协调。因为章法较满，所以落款仅写姓名。
此件作品风格取法清代书家伊秉绶。伊秉绶隶书主要得益于《衡方碑》《张迁碑》等古拙风格的汉碑，用笔简洁，结构方阔，能自出新意。此作在结构方面突出了横势与纵势的对比，如"汉""马""玉"等字极扁，但"月""凤""霄"等字一反汉隶结构之常态，字形较长，两种字形虽然对比强烈，但都显得隶意十足。
作品用笔化繁为简，行笔过程中不做太多动作，线条提按变化不大，但线条之间的粗细对比要表现出来。

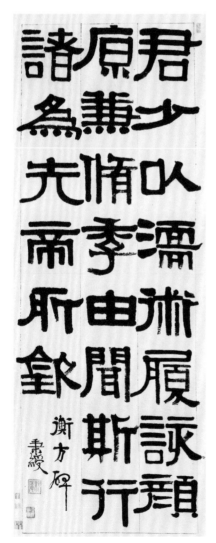

伊秉绶临《衡方碑》

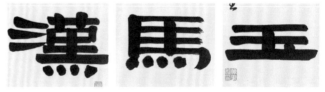

取扁势

取纵势

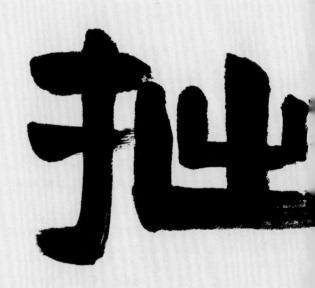

罗隐诗　丁万里

衰老应难更进趋，药畦经卷自朝晡。纵无显效亦藏拙，若有所成甘守株。汉武巡游虚轧轧，秦皇吞并谩驱驱。如何只见丁家鹤，依旧辽东叹绿芜。

能藏拙　横幅（3字）

尺　寸　30cm×129cm

释　文　能藏拙。
衰老应难更进趋，药畦经卷自朝晡。纵无显效亦藏拙，若有所成甘守株。
汉武巡游虚轧轧，秦皇吞并谩驱驱。如何只见丁家鹤，依旧辽东叹绿芜。
罗隐诗。丁万里。

分　析　此件横幅作品正文为三个大字，左侧空白较多，以多行小字落款，落款与正文等高。正文取法清代伊秉绶隶书风格，方整雄浑。"能"字左部上小下大，对比夸张，尽显拙意，末笔的捺画伸展开来，支撑全字。"藏"字草字头以篆法书写，更显古意，上部用细笔，下部厚重，形成鲜明对比，斜钩上扬，增添了几分动感。"拙"字字形横展，与前两字形成对比。提手旁挑画轻松、写意，右部侧锋铺毫，不仅线条饱满，而且有墨色变化，避免了呆板之弊。落款用小行书写唐诗一首，内容含有正文"藏拙"二字。此段行书上下留白，与正文等高，在章法上属于正文的延续。作品右上角钤引首章，与左下角的名章相呼应，章法完整。此类大字作品宜用生宣、羊毫。

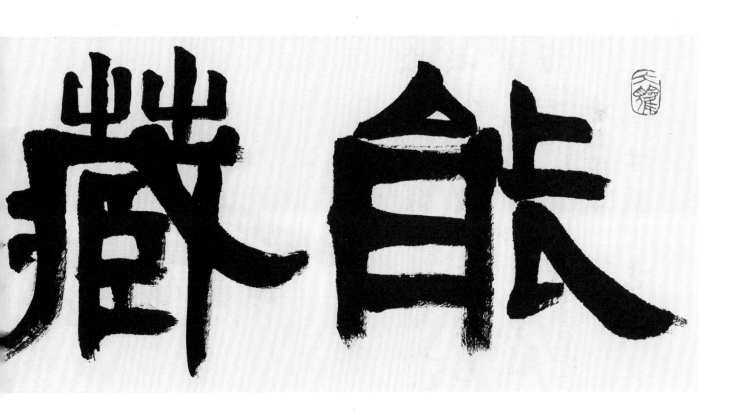

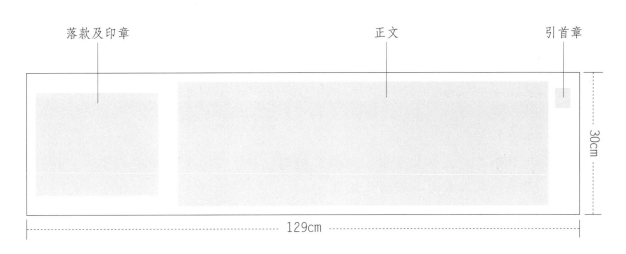

从容无为　横幅（4字）

尺　寸　35cm×138cm

释　文　从容无为。

故君子苟能无解其五藏，无擢其聪明，尸居而龙见，渊默而雷声，神动而天随，从容无为而万物炊累焉。

语出《庄子》。丁万里书。

分　析　此件横幅作品正文为四个大字，字距小，左右相互关联，形成一个整体。正文居于纸张中间偏上的位置，落款部分"顶天立地"，一横一纵，产生了截然不同的空间感。落款末尾"语出《庄子》"一句独立为一行，与名款错落安排，又体现出细微的形式变化。

从字形上看，"从""为"二字略呈梯形，"从"字一捺与"为"字一撇相呼应，形成两个支点，将正文四个字有机而稳定地结合在一起。"容""无"二字一方一扁，"容"字宝盖头下伸，内部以点代替撇捺，形成点与线的对比关系，四点的形状与方向都有变化；"无"字横竖相交，看似简单，其实每个笔画的起收笔、长短、粗细都各不相同，其下四点短小而隐蔽，形态与间距都有微妙变化，一方面凸显了整个字的横竖主笔，另一方面也避免了与"为"字四点形态重复。"为"字三个横折与长撇形成平衡关系，四点的形状也略有不同。

104

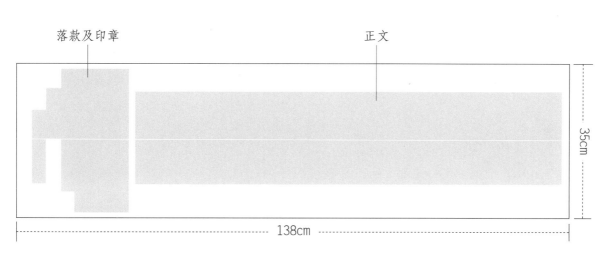

落款及印章　　　　　　　　　　　　　　　　　　　正文

35cm

138cm

迁想妙得　横幅（4字）

尺　寸　20cm×69cm

释　文　迁想妙得。
　　　　丁万里。

分　析　此件四字横幅作品的章法较为平实，用笔厚重，结构方正质朴，一派正大、堂皇
气象。此作正文字数较少，整体位置一般居中，可略微偏上，但不可偏下。落款
以简洁的穷款衬托正文的雄伟，引首章一般位于首字偏上一点，不与字齐平。
大字虽然以气势为主，线条细节不过多修饰，但为了准确表达出创作意图，在用
笔和结构方面需要重视细节，不能草率。如"迁"字左侧三笔短弧线，要注意弧
度和位置都有所不同，如果写得上下对齐，过于工整，会显得简单而刻板。"想"
字心字底的三点，既要表现出点的方向感，不可太圆，又要写出三点形状的微妙
区别，点的处理在此类风格作品中比较重要，可以起到画龙点睛的作用。"妙"
字左部的撇折以圆势处理，右部一撇长而直，两笔形状相异，左右呼应。"得"
字双人旁上部二笔不可太平，否则会与右部诸多横画雷同。

想遷

遷　　想　　妙　　得

弧线变化　　点画变化　　左右呼应　　方向变化

寿如金石佳辰好，人与梅花澹结邻　横幅（14字）

尺　寸　37cm×139cm

释　文　寿如金石佳辰好，人与梅花澹结邻。
己亥夏月，丁万里。

分　析　此幅作品正文十四字，纵向七行，每行二字，字距大而行距小，行文顺序为自上而下、自右至左书写。还有一种行文顺序为从右向左、从上而下书写，这种形式比较少见。落款位置因空间较大，所以写作两行，配合正文书风，以稳重的行楷书写。印章钤于款字的左侧。

此作字数少、字径大，线条应雄浑、厚重，体现巧拙相生的风格。一方面，巧趣主要体现在某些书写灵动的短小笔画上，借此调节整体的方整气息。如"佳""花"等字的短撇，"梅""澹"等字的点画。另一方面，拙趣体现在结字重心低，以及局部空间的夸张。如"石"字，口部靠外，留白夸张；"与"字两点小而开，显得重心很低。

108

好佳金壽

辰石如

王庭筠《诉衷情》 横幅（44字）

尺　寸　18cm×68cm

释　文　夜凉清露滴梧桐，庭树又西风。熏笼旧香犹在，晓帐暖芙蓉。　　　云淡薄，
月朦胧，小帘栊。江湖残梦，半在南楼，画角声中。
王庭筠《诉衷情》。时己亥夏，丁万里书。

分　析　此件作品正文纵有行、横无列，分布疏朗，左右字之间高低错落，追求"大珠小
珠落玉盘"的韵律感。正文上、下阕分为两段，增加了作品的空间变化和视觉节
奏感。落款分为四行，以小楷集中书写，将正文章法的舒散之势在此收紧。
作品钤盖印章较多。除了常规的引首章和名章外，上、下阕之间钤盖一枚闲章，
起到承前启后的作用。正文与落款之间的空白略大，同样以闲章补白。印章不仅
可以使画面色彩更丰富，也可以起到调节章法空间的作用。此类小字作品宜用半
生熟宣纸和狼毫小楷笔，这样更有助于把点画写得精致细腻。
正文隶书加入了汉简的率意，用笔和结构都显得轻松、自然，字形变化丰富，如
"又""暖"等字小巧，"夜""帐"等字雄强，"风""帘"等字极尽舒展，
"画""声"等字体势纵长。

交凉清露滴格桐樹之舊風熏籠香帳猶在曉暖芙蓉

落款及印章　正文

18cm

68cm

閑章

111

後赤壁賦

萬里自署

後赤壁賦

是歲十月之望，步自雪堂，將歸於臨皋。二客從予過黃泥之坂。霜露既降，木葉盡脫，人影在地，仰見明月，顧而樂之，行歌相答。已而歎曰：有客無酒，有酒無肴，月白風清，如此良夜何。客曰：今者薄暮，舉網得魚，巨口細鱗，狀如松江之鱸。顧安所得酒乎。歸而謀諸婦。婦曰：我有斗酒，藏之久矣，以待子不時之需。於是攜酒與魚，復遊於赤壁之下。江流有聲，斷岸千尺，山高月小，水落石出。曾日月之幾何，而江山不可復識矣。予乃攝衣而上，履巉巖，披蒙茸，踞虎豹，登虯龍，攀棲鶻之危巢，俯馮夷之幽宮。蓋二客不能從焉。劃然長嘯，草木震動，山鳴谷應，風起水涌。予亦悄然而悲，肅然而恐，凜乎其不可留也。反而登舟，放乎中流，聽其所止而休焉。時夜將半，四顧寂寥。適有孤鶴，橫江東來，翅如車輪，玄裳縞衣，戛然長鳴，掠予舟而西也。須臾客去，予亦就睡。夢一道士，羽衣翩躚，過臨皋之下，揖予而言曰：赤壁之遊樂乎。問其姓名，俯而不答。嗚呼噫嘻，我知之矣，疇昔之夜，飛鳴而過我者，非子也耶。道士顧笑，予亦驚寤。開戶視之，不見其處。

後赤壁賦

丁酉里書

蘇軾

苏轼《后赤壁赋》 册页（357字）

尺　寸　19cm×30cm×8

释　文　（略）

分　析　隶书册页通常章法比较规整，一般字数多，字径小，各页之间的风格和字形大小要协调统一。此作有界格，每页四行，满行七字。画界格既便于书写，又可以使作品在视觉效果上更具有秩序感，尤其适宜字小、四周留白多的章法。界格是书写位置的参照物，不能将其视为每个字的界限，书写时一些长笔画可以超出界格，以充分体现隶书的开张之势。此作即是如此，凡是长笔画，无一例外都会"出格"。此作引首部分以小篆自题标题《后赤壁赋》，最后一页用隶书落款，与正文浑然一体，不分彼此。

从整体上看，此作最为鲜明的变化是字与字之间的笔画粗细变化，通篇黑白对比分明。字中的横画，不像汉碑隶书那样平直而有秩序感，而是在方向和空间上都有微妙的变化，更类似汉简的书写方式。用笔轻松、自然，不过分修饰起收笔的形态。以跌宕、恣肆的用笔和结构，书于规整的界格之中，另有一番意趣。

後赤壁賦

是歲十月之望，步自雪堂，將歸于臨臯，二客從予過黃

泥之坂霜露既降木葉盡脫人景在地卬見明月顧而樂之行歌相答己

而嘆曰有客無酒
有酒無肴月白風
清如此良夜何客
曰今者薄暮舉網

得魚，巨口細鱗，狀如松江之鱸。顧安所得酒乎，歸而謀諸婦。婦曰：我有斗

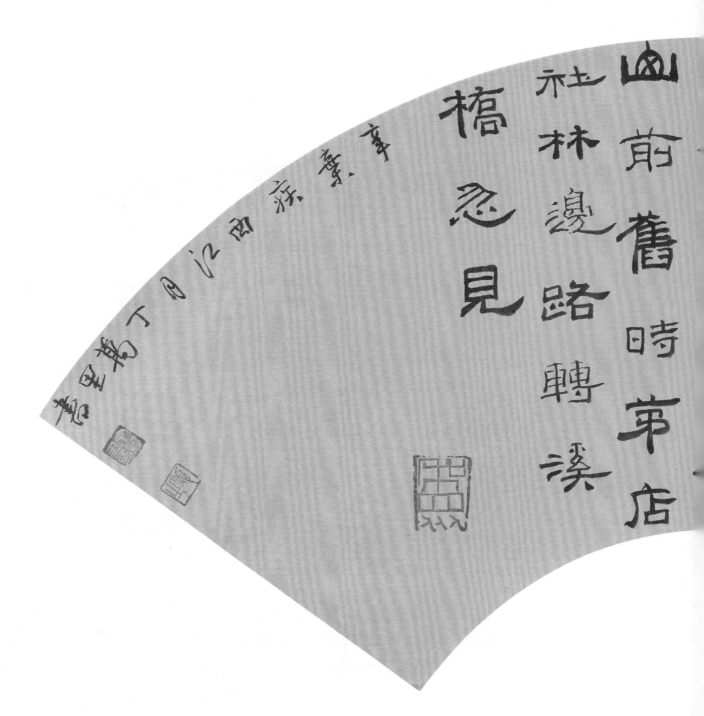

辛弃疾《西江月》 折扇（50字）

尺　寸　30cm×60cm

释　文　明月别枝惊鹊，清风半夜鸣蝉。稻花香里说丰年，听取蛙声一片。
七八个星天外，两三点雨山前。旧时茅店社林边，路转溪桥忽见。
辛弃疾《西江月》。丁万里书。

分　析　这件扇面作品采用了非传统、非常规的章法布局。正文位于作品纸靠右的部分，
左部大面积留白，仅沿着扇面上缘以小字横写一行落款。这行小字起到了衔接作
品左右空间的作用，使左右一虚一实两部分空间既有对比，又能统一。正文右侧

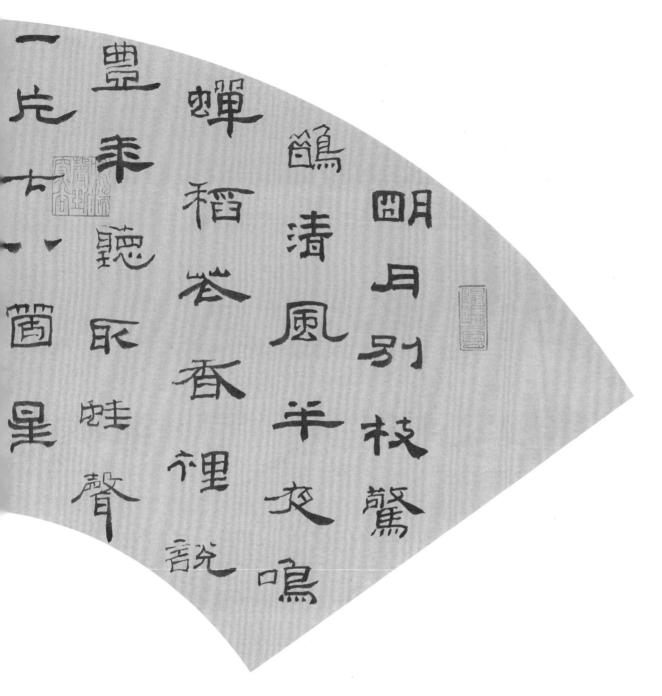

钤盖一枚引首章，左侧空白较多，因此在正文左下方钤盖了一方闲章，压住左边的空白，与右侧引首章形成呼应。正文中上方还有一方闲章，可以为章法聚气，并提升作品重心。

正文章法纵有行、横无列，参差错落，疏密有致，追求自然、随意的整体效果。采用这种处理方式，创作者需要对章法有一定的设想，同时也要有随机应变、自然生发的创作能力和状态。最终章法效果的好坏具有一定的偶然性，但是通过不断地尝试与总结，也会掌握其中规律，形成自己的理性思考。

正文风格取汉隶奇古之意，字形拙中寓巧、奇中见平、大小错落、姿态各异，用笔率意，笔画粗细对比明显。

附录：作品欣赏

白居易《闻雷》　斗方

桃花塢裏桃花庵，桃花庵裏桃花仙。桃花仙人種桃樹，又摘桃花換酒錢。酒醒只在花前坐，酒醉還來花下眠。半醒半醉日復日，花落花開年復年。但願老死花酒間，不願鞠躬車馬前。車塵馬足貴者趣，酒盞花枝貧者緣。若將富貴比貧賤，一在平地一在天。若將貧賤比車馬，他得驅馳我得閒。別人笑我太瘋癲，我笑他人看不穿。不見五陵豪傑墓，無花無酒鋤作田。

唐寅

倪瓚《江城子》 条幅

窗前翠影濕芭蕉思無聊夢入鄉

園山水碧迢迢伍舊當年汀樂地杳涯

杏綠繞沈香底坐吓蕭憶嬌想

風標同步芙蓉花畔赤欄橋魚唱一聲

驚夢斷無家覓不堪拍

倪瓚詞江城子 丁萬盥書於古水唐

苏轼《江城子·密州出猎》

老夫聊发少年狂，左牵黄，右擎苍，锦帽貂裘，千骑卷平冈。为报倾城随太守，亲射虎，看孙郎。

酒酣胸胆尚开张，鬓微霜，又何妨。持节云中，何日遣冯唐。会挽雕弓如满月，西北望，射天狼。

苏东坡《江城子·密州出猎》
丁万里书于古彭城

李白《游泰山六首（选二）》

李白游泰山诗二首　丁万里

苏轼《江城子·密州出猎》　条幅　　　　李白《游泰山六首（选二）》　条幅

相九龍不翼寄五過驅生丈正帝
須天出見進居嶽王風白餘嵯合靈
下鼎昔趣潛母遊玉峨符
與湖軒且光人盧四夾樹雙閶
飛徘轅徐養生俯海門扶闕闔
騰佪氏升趨羽如觀東樞道萬闈

曹植《仙人篇》 横幅

所不焉視者干花也已出而知又曰十士
以得國樹蕙五而至湯蒔貴不樹予蕙大
徃不香則蕙士酉其若以蘭燗蕙既而夫
布鉏美遠離花有發則砂之令之滋一大
不山乃夫不餘石美蕙百蘭蘭概
返林曰世若香者一是則人畝之也山
者之當論蘭不蘭所茂蕙既是九惟林
耶士門以其足一同沃蕙以畹騷中

黄庭堅《書幽芳亭記》 横幅

傳人
博扑笔酒四州韓故不本
太山琴芋河海安於足虛
六隅樽戲何如瞿天飛
著湘女神盈戲局萬喬
對娥吹桂魚九　　舉里景
凌逾

蘭罕舍滿過居也無其厲無深蘭之古蓋國曰士
蕙張章室之與蘭悶性而人山甚逐人一則國之
之別以在其蕭雖不也見而薄侶臣知國曰士本
本之時堂香艾舍見是叢吾而貴則國女德
德予發蒲藹不香是所來芳之君後蘭曰色之
不效者堂然殊體無謂歲中子貴不國蘭色一
同浪也所在清潔悶遁不霜不主之詩香之蓋國
世江然謂室風平者世改凌爲於也楚自香一則

夫人之相與，俯仰一世，或取諸懷抱，悟言一室之內；或因寄所託，放浪形骸之外。雖趣舍萬殊，靜躁不同，當其欣於所遇，暫得於己，快然自足，不知老之將至。及其所之既倦，情隨事遷，感慨係之矣。向之所欣，俯仰之間，已為陳跡，猶不能不以之興懷。況修短隨化，終期於盡。古人云：死生亦大矣。豈不痛哉！

每覽昔人興感之由，若合一契，未嘗不臨文嗟悼，不能喻之於懷。固知一死生為虛誕，齊彭殤為妄作。後之視今，亦猶今之視昔，悲夫！故列敘時人，錄其所述，雖世殊事異，所以興懷，其致一也。後之覽者，亦將有感於斯文。

歲次庚子暮春 丁萬里書於泉唐

王羲之《兰亭集序》 横幅

126

永和九年歲在癸丑暮春之初會於會稽山陰
之蘭亭脩稧事也群賢畢至少長咸集此地有
崇山峻嶺茂林脩竹又有清流激湍映帶左右
引以為流觴曲水列坐其次雖無絲竹管弦之
盛一觴一詠亦足以暢敘幽情是日也天朗氣
清惠風和暢仰觀宇宙之大俯察品類之盛所